寧靜の手作時光

The Tranquil Time
of Hand-making

The Tranquil Time
of Hand-making

寧靜の手作時光

放鬆和紓壓的手作練習

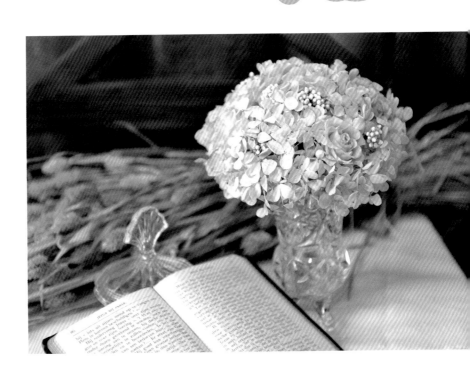

獻給花季

獻給花季，不僅是記憶，而且是霎那間的存有。僅是抓住存有的實體，必然犧牲成形過程中的感動，卻也當下跨越到永恆的一刻。少了成形歷程的液態流動元素，所詮釋實在的當下時刻，意象已脫離形體的侷限。事務與物件的意義再次被構成、發展，巧妙地替代了流動性的鋪陳，在真實與幻構之間鬆開了心理與經驗的空間，同時也融入了時間。於是，所有獻給花季的所有，在凝視下的流動，已經超脫外在形體限制，而得自我與自在。

高雄市政府衛生局局長　黃志中

2020.10.18

引言

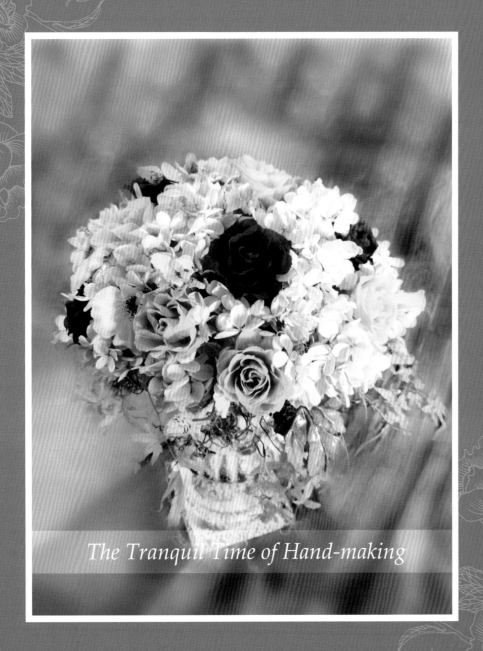

The Tranquil Time of Hand-making

寧靜の手作時光〔放鬆和紓壓的手作練習〕

　　瑩璐簡任技正不但是優秀公務人員的典範，公餘之暇還潛心鑽研花藝作品創作，而且成果不凡，實在令人驚艷！余嘉許其一步一腳印在公務生涯傑出表現之餘，又在本校進修取得文創碩士學位，而今藝術表現又有傑出創作成就，堪為所有學生表率，故樂為之序。

　　瑩璐是我們高雄師範大學文化創意設計碩士班優秀的校友，她除了護理的專業外，也具有相當的人文、藝術、美學與音樂的天份。拜讀本書，真的是賞心悅目之美事，這是一本紓壓療癒的書籍，其中有花藝作品、心情小語、童年小故事、音樂創作等不同內容，非常適合各年齡層欣賞。特別的是在第三章「花藝與音樂的迴旋」這個章節中，收錄了她多年來創作的歌曲與音樂，在欣賞作品與文章的同時，也能透過 QR Code 聆聽她的歌聲與音樂，讓讀者有多重的心靈饗宴，也讓單純的作品集具有其獨特性。

　　本書中的作品是瑩璐歷經多年的創作收藏及2次的辦展，拍攝成影像檔案逐漸完成，都是經過精心及專業的整理規劃，展露出高師大人堅持不懈的精神與典範，希望本書可以帶給讀者療癒放鬆，享受美好人生滋味。

吳連賞

2020.09.23

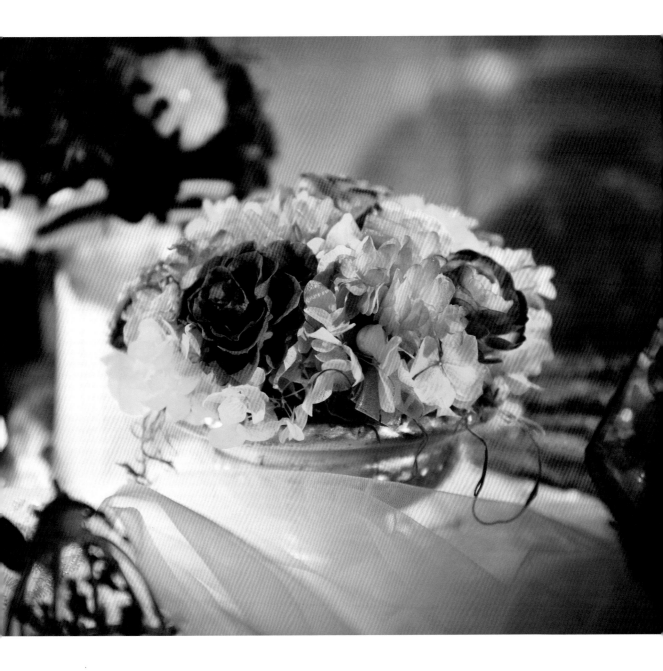

乳房外科名醫
高雄市立聯合醫院院長　張宏泰 醫師

寧靜の手作時光〜放鬆和紓壓的手作練習〜

首先，恭喜瑩瑢出書了！

瑩瑢簡任技正是高雄市醫療衛生界公認的才女，她任職衛生局多年，一直以照顧市民的健康為職志。早年長時間和她有機會共同推動大高雄地區乳癌篩檢的預防工作，同時見識到她的細心和熱忱。

瑩瑢公餘之暇，喜好追求美麗事物，尤其潛心學習永生花的造型手作，她的作品令人歡喜驚

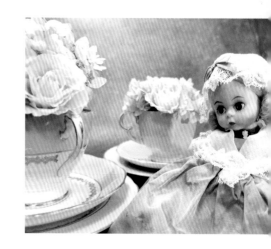

艷，妝扮在她所處的周遭，也分享在我的辦公桌。她今天更將創作的心靈感受，以洗練文字，組成詩篇分享好友；更自行譜曲，吟出美麗天籟迴盪人間。

「寧靜的手作時光」，這本書，匯總詩書畫樂，端出色香味意形、面面俱到的滿漢全席，賞心悅目令人不忍釋手！值此書出版之際，作者邀請寫序，我始能先睹為快，實備感榮幸也樂於為序。

張宏泰　2020.10.15

乳房外科名醫
高醫附設中和紀念醫院前院長 **侯明鋒** 醫師

　　認識瑩璬的時候，應該是25年前的事，那時候她擔任高雄縣衛生局癌症防治承辦人，瘦弱的身體常扛著那台跟她體重差不多的超音波，和我及現任國策顧問莊維周醫師等人一起下鄉，幫助婦女朋友做癌症篩檢。在那個保守的年代，很多婦女對於隱私性較高的部位多羞於檢查，瑩璬總是有很多創意的點子，鼓勵婦女朋友勇敢站出來，期能及早發現問題與治療。

　　在我擔任高雄市立小港醫院院長時，瑩璬曾送我一盆她親自手作的花，居然是不會凋謝的真花；原來她擁有日本不凋花AUBE講師認證，簡單的配色，優雅精緻的花材，讓人眼睛為之一亮，我一直擺放在院長室內。後來我轉任高雄醫學大學附設中和紀念醫院院長，她也不忘再送來一對老藥罐的新生命，這個作品也收藏在本書當中。

　　很高興看到她在專業的護理行政工作外，發展出花藝創作另一項專長；《寧靜的手作時光》這本書蒐集了她在2015至2020年的永生花作品影像與文章，有別於一般介紹花藝流派或插花技巧的書籍，而是作者用心分享手作花藝的寧靜時光、花與娃的對話與童年小故事等，尤其結合她多年來的創作歌曲，更是別出心裁，是國內第一本圖文加上音樂、歌曲的花藝創作書籍，讀來令人賞心悅目，幾乎可以聞到淡淡的花香，希望本書能為讀者帶來療癒與放鬆效果，也期待本書能與更多同好結緣，讓更多人親近花藝，打開心的視野，一起來欣賞、聆聽吧！

侯明鋒 2020.09.16

Preface　自序

寧靜の手作時光〜放鬆和紓壓的手作練習〜

　　從小喜歡唱歌，學的是護理、口腔衛生科學；一直在衛生部門工作，是一生的志業也是摯愛，然而在生命旅程中，每當觸及內心世界，總難以忘情那想要追尋美麗事物的渴望，直到遇見「永生花」，讓我驚艷它絢麗、多變、迷人的美，它的色彩豐富、姿態優美，永生花的多變在於可以與許多不同的素材搭配，創造出多樣與美感，深深吸引著我。

　　20年前我喜歡創作歌曲，7年前開始學習永生花藝，讓我在工作之餘得以放鬆、舒適、寧靜，進而取得日本AUBE永生花師資證照，這本書就是結合了這些興趣而完成的。在106、107年曾結合衛教宣導主題辦理了花藝展，盡一己之力將乏味的衛教內容結合藝術創作，激盪開創出另一種火花，也讓工作和興趣處在一條平行線上，互不干擾，卻又巧妙連結。這本書中呈現的是：這幾年來自己的手作花藝作品與收藏的娃娃和老件，也結合了自己的創作歌曲，讓讀者在欣賞花藝作品之餘，也可以聆聽放鬆的音樂與歌曲，舒緩工作和生活上的壓力。

　　生活中多做自己喜歡、開心、有興趣的事，可以陶冶性情、抒發壓力、為自己積蓄工作上更大的能量。以手作花藝而言，不停嘗試與練習，過程中所帶來的樂趣，讓身心靈獲得全然放鬆與寧靜。創作的結果，無論是一個作品或是一個概念，都是自己原創的心血結晶，是一件很開心、很開心的事，就讓自己隨時隨地開開心心地跟隨著內在的感覺走吧....

2020.09.10

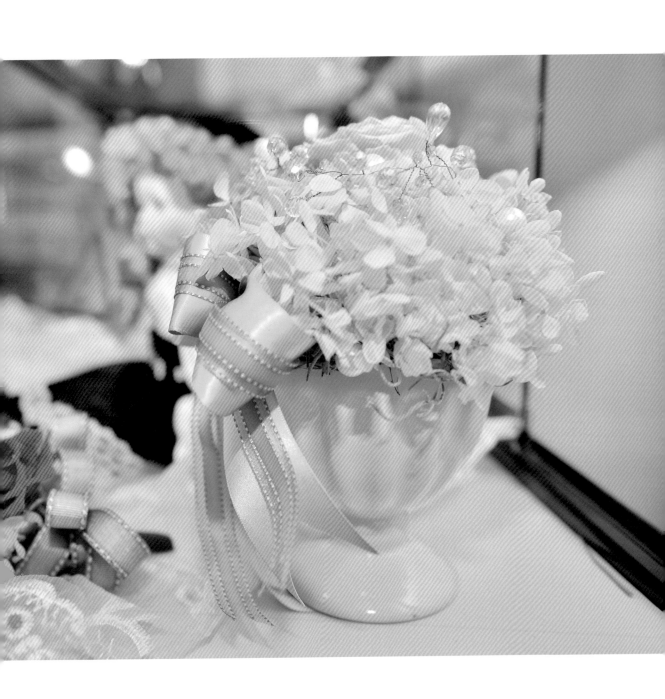

Contents 目錄

愛自己就去實現夢想

認識永生花 ---------------------------- 15

永生花的魅力 ---------------------------- 16

Chapter 1 花藝實作與放鬆 ---------------- 20

　1、奇遇花草與葉子

　2、悠閒下午茶

　3、小小世界

Chapter 2 童言花語 ------------------------ 44

　1、花&娃的對話

　2、自由的靈魂

　3、花現幸福

　4、蕾絲疊疊樂

　5、當風華褪去&手作與放鬆和平衡

Chapter 3 花藝與音樂的迴旋 -------------- 76

　1、戀戀潘朵拉

　2、花草裡的呢喃

　3、用愛飛翔

　4、浪漫玻璃心

　5、老藥罐新生命

Chapter 4 圓圓與圈圈 ------------------- 106

Chapter 5 開始行動 -------------------- 122

後記 ---------------------------- 125

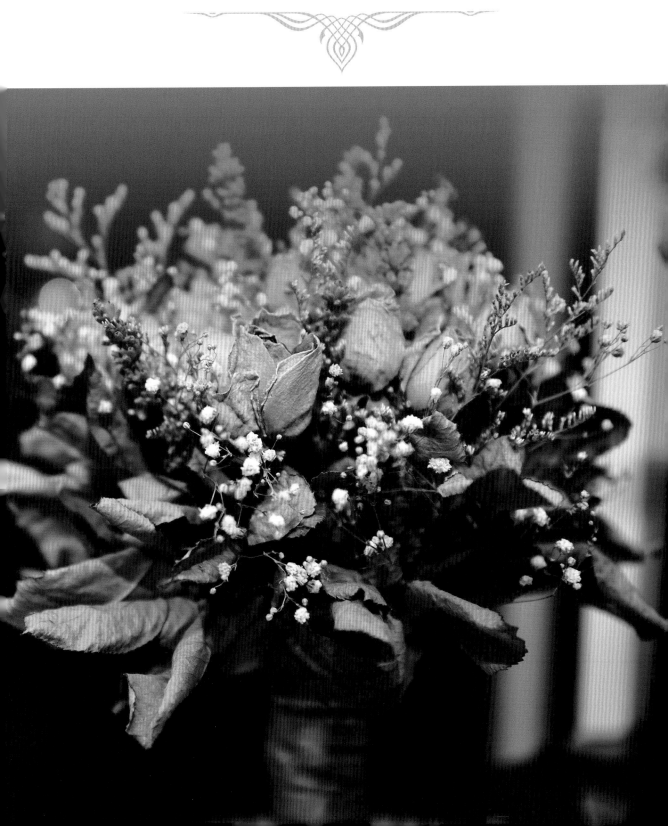

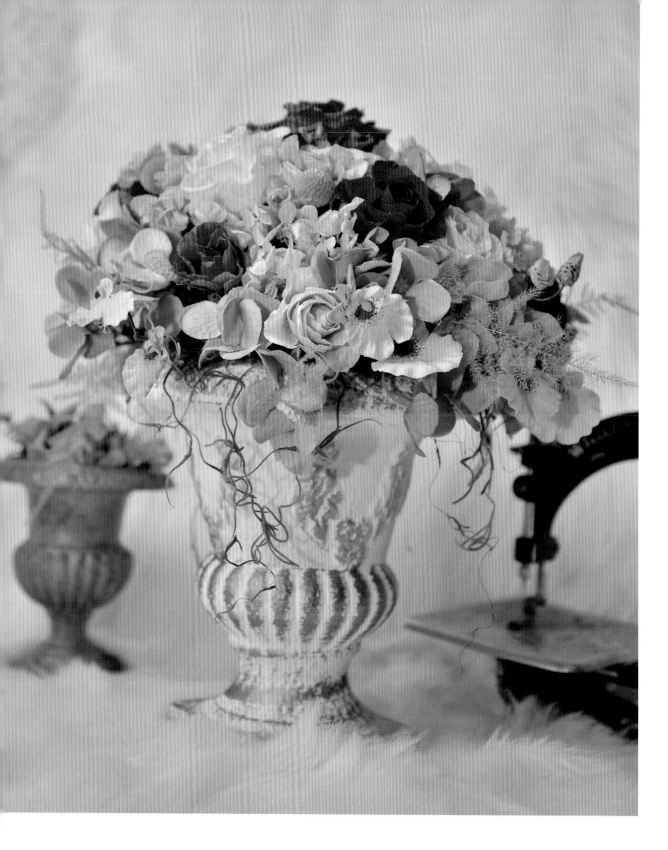

認識永生花

　　永生花是一種比一般鮮花保存期限更長久的花材，透過精油液褪色、染色、保存、烘乾製作而成，永生花也有人稱它為不凋花。永生花的顏色多變豐富，花瓣柔軟生動，所以非常適合結合異材質製作或透過不同的花器創作成花藝，也是送禮的最佳選項之一。

　　永生花的製作過程繁瑣，必須經過多道程序完成，基本的花材再經由手作，將永生玫瑰花花材放大、纏繞、固定、組裝、配色，更要嚴選它的花器或背景材料，和一般的花藝比較起來，更多了些藝術氣息與質感。永生花製作材質大多來自日本進口，所以其材料費用昂貴，作品柔軟、輕薄也容易受損；但它比鮮花能夠保存更長久的時間，也具有多樣化，在造型或顏色方面，都比鮮花來得豐富。

　　永生花的保存期大約2～3年，慢慢會有褪色的狀況，這也是在材料製作過程中必須要克服的。如果以DIY的方式製作，花材從花市自行購買鮮花，再購買進口永生花製作保存液，自行製作永生花材料，雖然可以降低成本，但截至目前為止，自己DIY所做成的花材其成功率有限，所以，若能在永生花材料的耐久性方面有所改進與克服，將有助於更多人喜愛。

{ 永生花的魅力 }

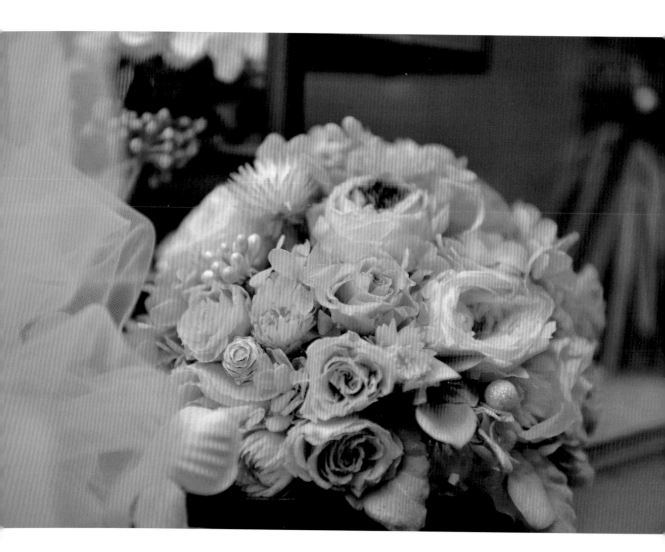

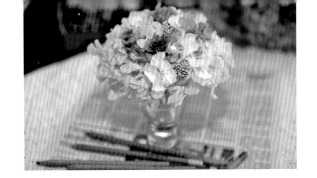

具創意、優美、千變萬化，永生花材質有別於傳統，且其材質的豐富性令人有豐收、紓壓、療癒、放鬆、喜悅、歡愉的效果，而其花材的質感更散發出一股古典、華麗、迷人的風采。

顏色鮮豔、豐富、亮眼、多變化，作品顏色搭配漂亮，宛如油畫般盡情揮灑，欣賞時像聆聽一首動人的樂曲，輕柔的淡粉或淺色系花令人賞心悅目、舒適自在，藍色及冷色調又給人一種淡淡地、美麗的哀愁與寧靜。

看起來有溫度，比起鮮花CP質高，保存期間至少2–3年，顏色會先變淡，加上灰塵的累積會有陳舊感，如果稍加整理，就能煥然一新，可以再利用。

適合做胸花，也適合設計於家庭、辦公廳舍、公共空間等各種不同場域的擺飾，大型作品氣派優美、小型作品典雅婉約，其散發的魅力總能吸引眾人目光與讚賞。

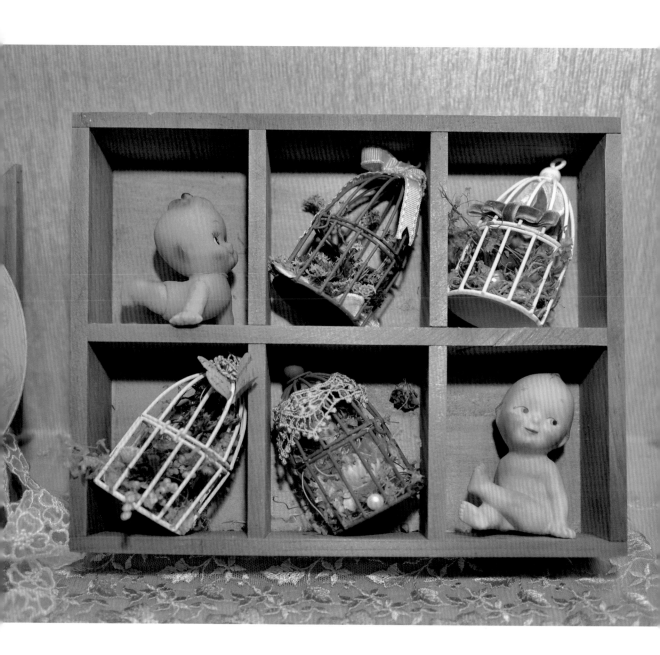

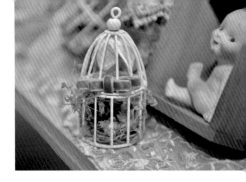

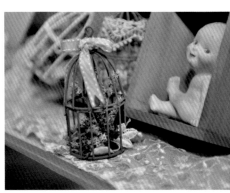

小時候就喜歡的....

從小喜歡玩娃娃、蕾絲、花和漂亮的東西
在心裡一直不曾消失過
身體裡就好像是....
住著一個永遠也長不大的小女孩
收集老件、娃娃、手作花藝
一直是我工作之餘放鬆、紓壓的消遣....

這幾年來....
收藏的東西實在多到把家裡有限的空間堆積得寸步難行了
苦惱中想出....
應該可以辦個展覽
藉著奇妙櫥窗的概念
透過我的收藏品來佈滿

這樣一來
一則可以跟大家分享
再則可以解決家裡物件堆積如山的凌亂感
書中的呈現
許多都是辦展留下的回憶....

Chapter 1
花藝實作與放鬆

One　奇遇花草與葉子

two　悠閒下午茶

three　小小世界

One
{ 奇遇花草與葉子 }

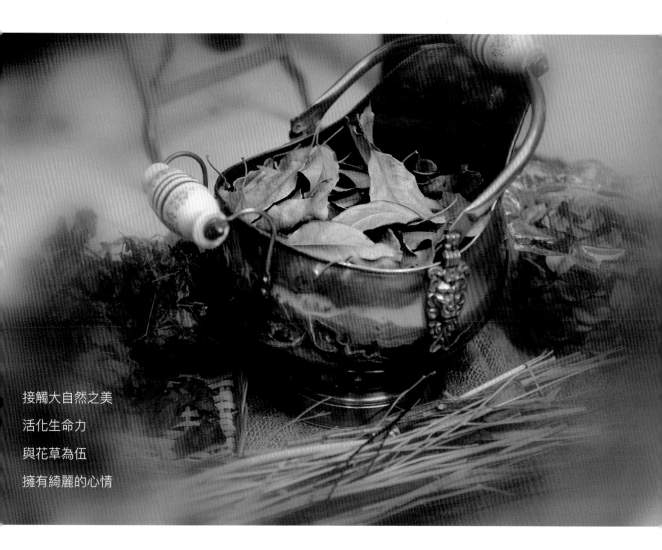

接觸大自然之美

活化生命力

與花草為伍

擁有綺麗的心情

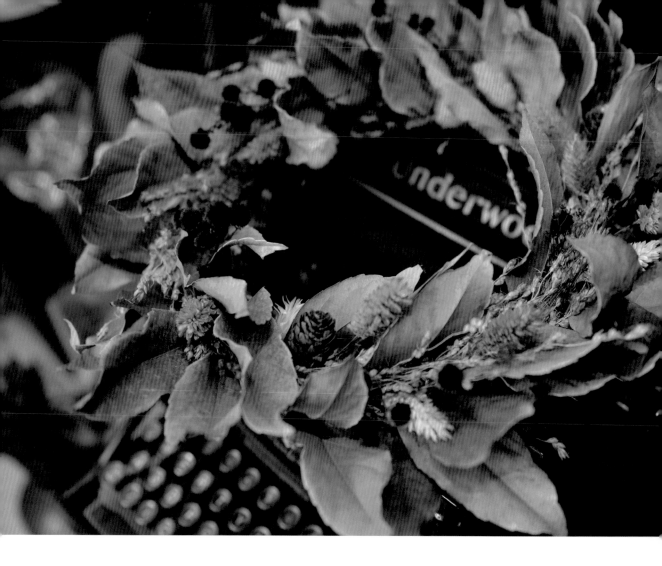

有一天

在醫院的步道上

發現滿地的葉子

葉子的質地堅韌

波浪縫綣

有著飛舞律動的飄逸感

彎起腰來撿拾那一葉葉…

帶著它們踩著輕快的步伐回家…

撿拾的葉子

編成打字機先生的冠冕

打字機先生頭上

帶著裝飾的華冠

我問：打字機先生您要去哪裡呀？

他說：我要去迎娶我的花仙子…

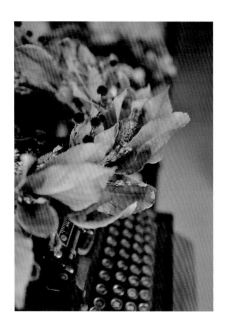

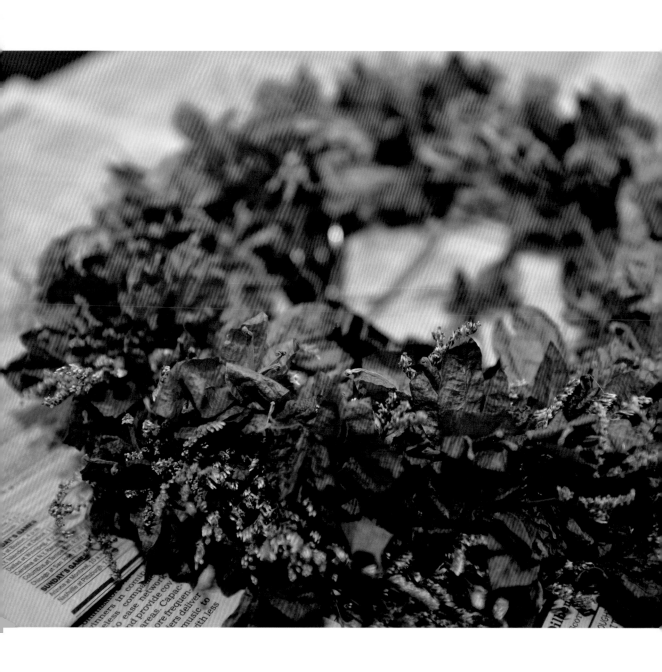

﹛處處遇見驚喜﹜
九重葛與粉紅永生花

彩虹公園裡的那戶人家

九重葛從圍牆裡探出頭來

一陣風兒吹過...剎那間！

輕盈的嫣紅身影散落了一地

與其見她乾枯

不如將她帶回

與卡斯比亞(花材)結合

再現美麗容顏

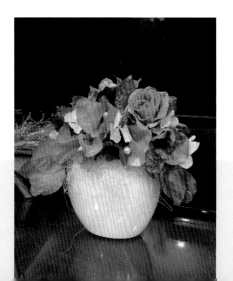

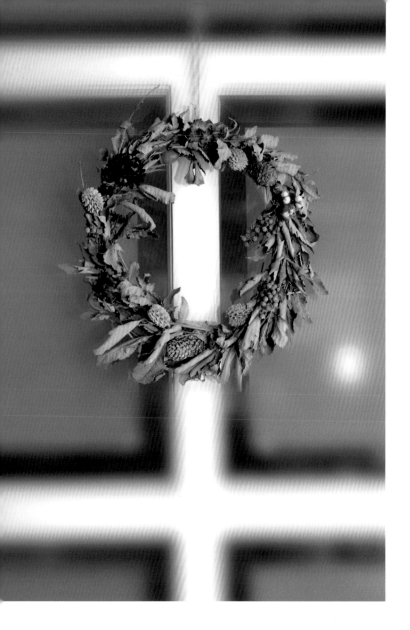

花環纖弱的模樣

一種輕盈苗條之美

將她掛在門上

當你走到門前時

恰似提醒你！

要用輕柔的腳步前來

屋內的小主人剛剛睡著了！

可別把她吵醒！

我將陽台上的落葉

編織成門框上的花環

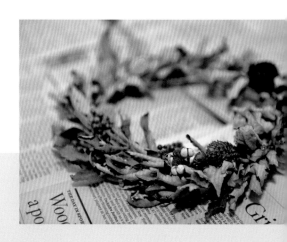

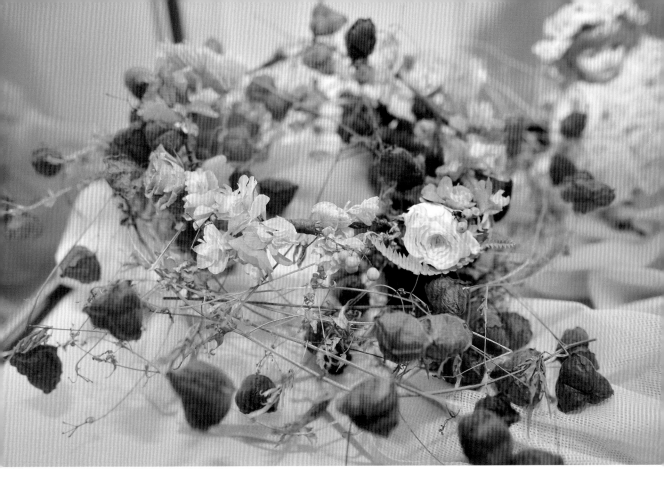

山邊沿途的倒地鈴

纏繞捲曲的蔓延在鐵籬笆上

令人佇足欣賞

小圓鼓鼓的蓬裙模樣

多麼愛不釋手

對她的喜愛

剪不斷理還亂！

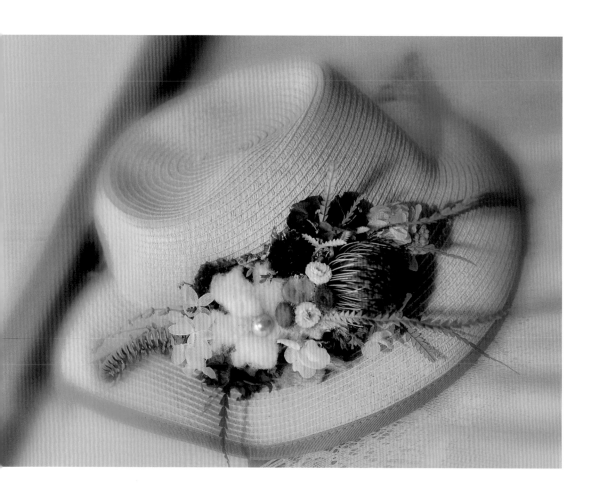

秋天的陽光

適合這樣的帽沿和色調

想戴上它去踏青囉！

期待週末的來臨　Yeh！

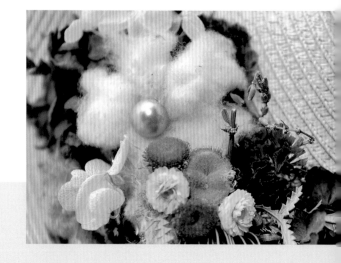

Two
{ 悠閒下午茶 }

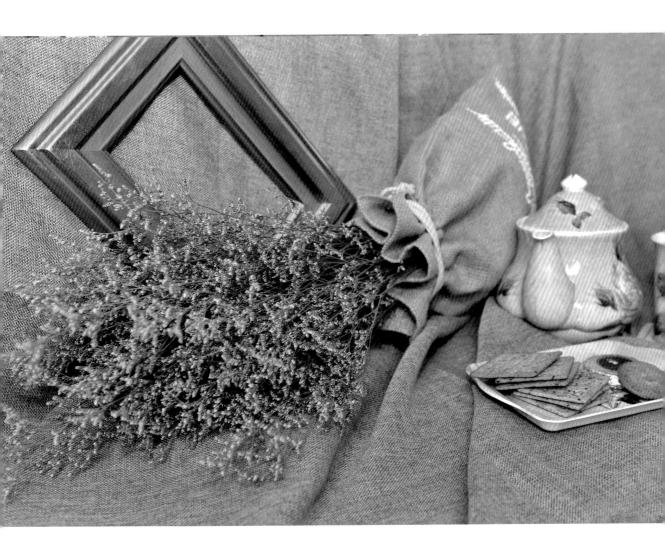

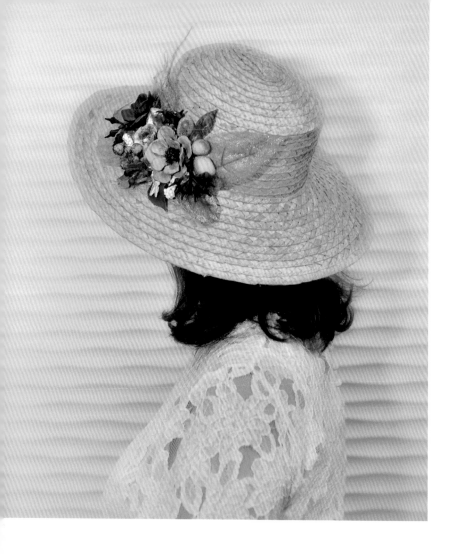

穿梭在忙碌緊湊的日子裡
偶而需要製造一些小確幸
來個悠閒下午茶吧！
要先愛自己
才能延伸對生命的熱愛
戴著帽子我優雅的出現在
和你相約的下午茶時光中
共享悠閒浪漫與美好

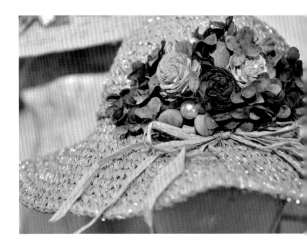

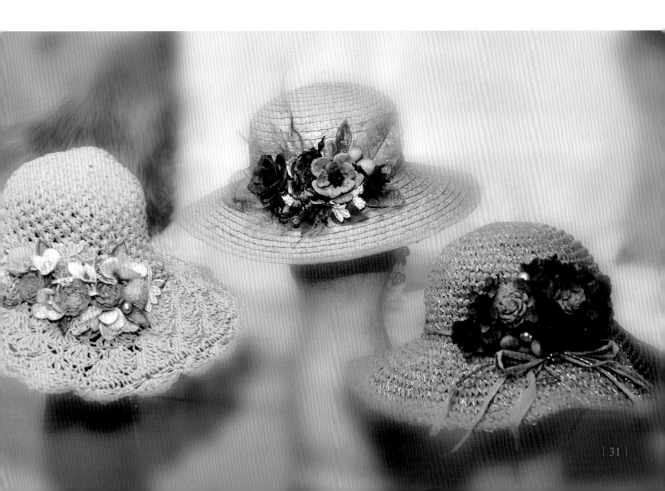

卡斯比亞

和欒樹花

成為下午茶

來訪的貴賓

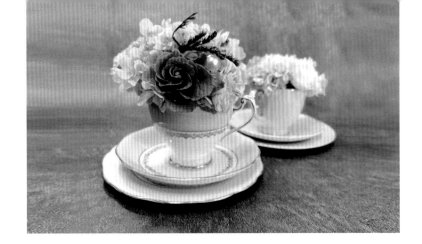

小時候很喜歡坐樂園裡的旋轉杯

人坐在杯子上　轉啊轉！

你看！杯子裡的花兒

是不是也等著

杯子帶她們一起旋轉！

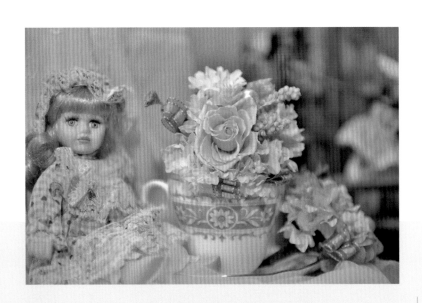

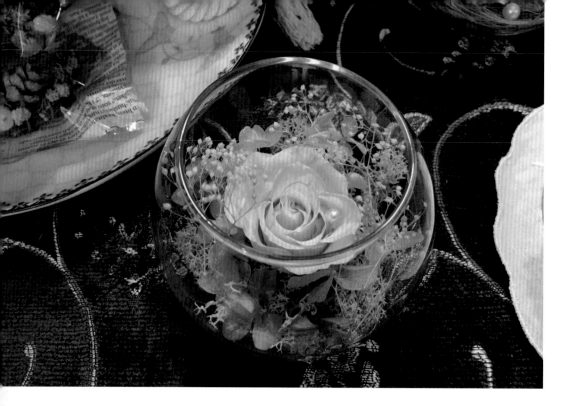

妳靜靜地

躺在我懷裡

環抱著妳

呵護著妳

即使有一天

妳漸漸褪色

在我心目中

妳依然是最美

是我心中最不離不棄的最愛…

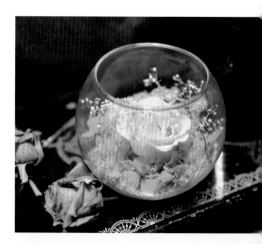

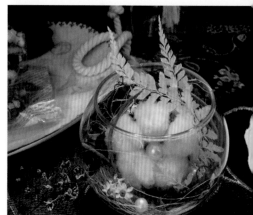

Three
{ 小小世界 }

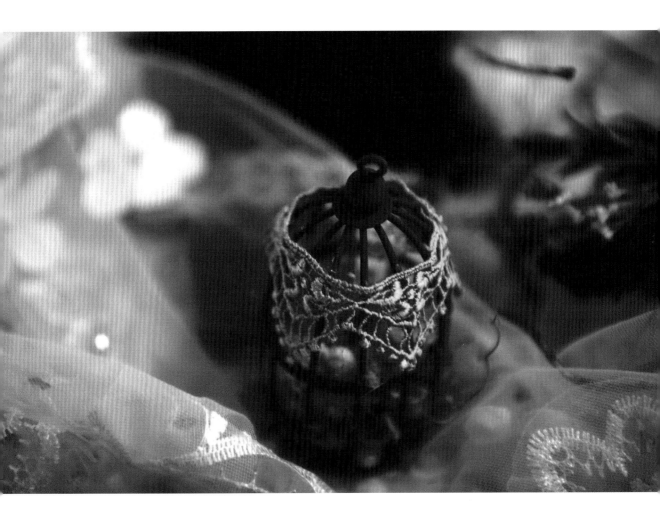

小小圍籬、可愛極致，

當人們期盼得更多時，會讓心中越發貧瘠，

追求小小的滿足，讓內心充滿大大的快樂，才是世上真正富有的人，

在這小小世界裡...小小的我...浸潤在豐富的感情世界裡，

就讓自己成長、蛻變、勇敢吧！

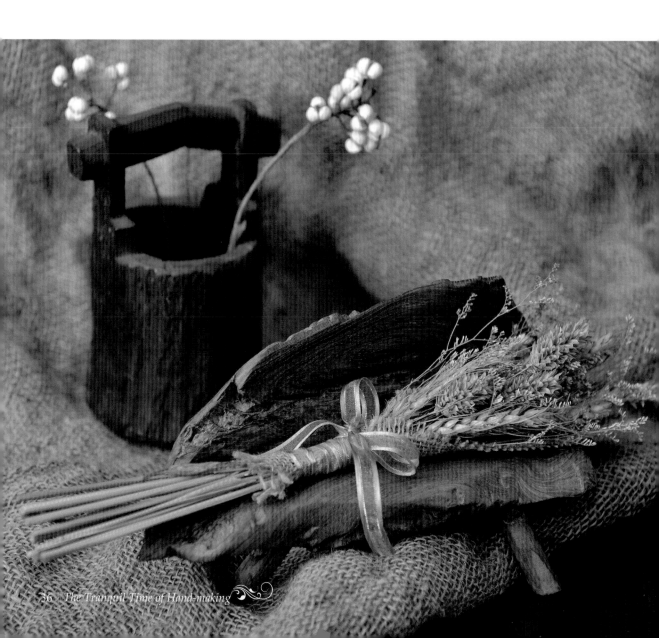

Flower

{ 小小花籃　姊妹情深 }

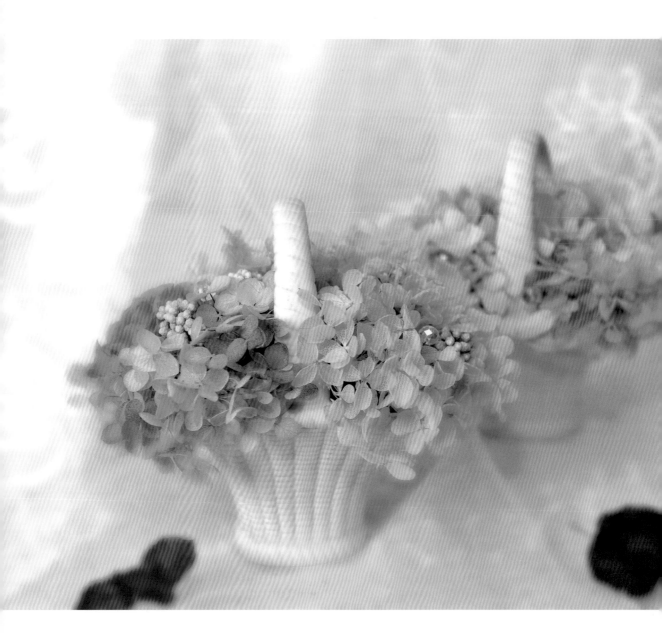

色系不同的2個小花籃

相互依偎扶持

好比姊妹情深

小花籃中綻放的花朵

純真瑰麗又動人

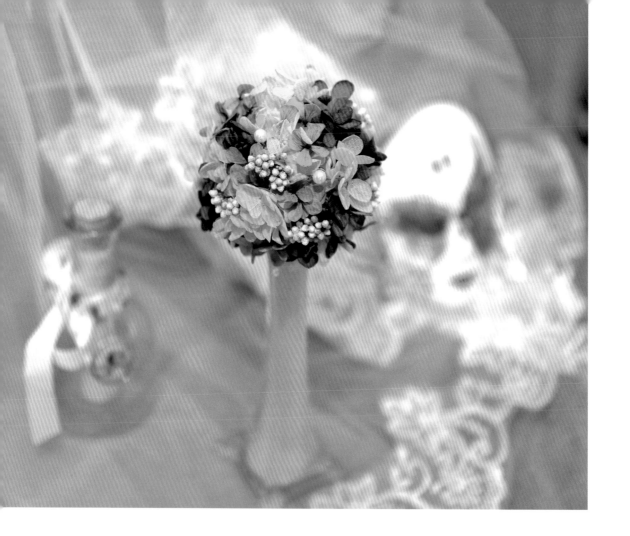

帶著面具

邂逅婷婷玉立的妳

芭比曾是多少女孩的夢想

在花的世界

芭比也沒有缺席

在妳家的某一個角落

是不是還有芭比在那？

想起她的時候

看看她

回憶童年的天真浪漫….

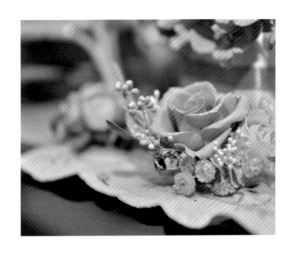

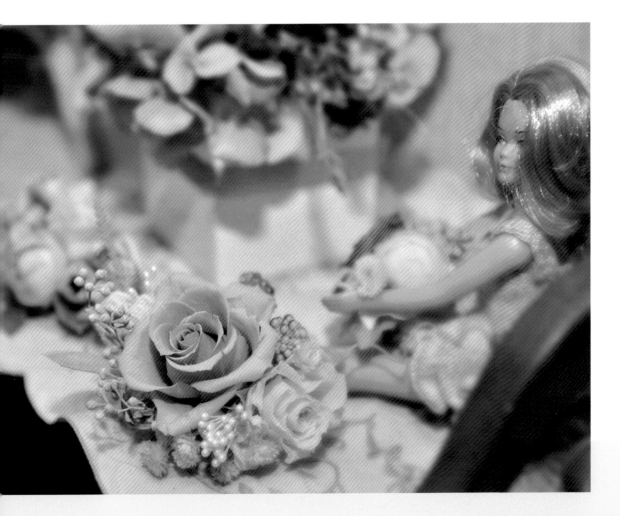

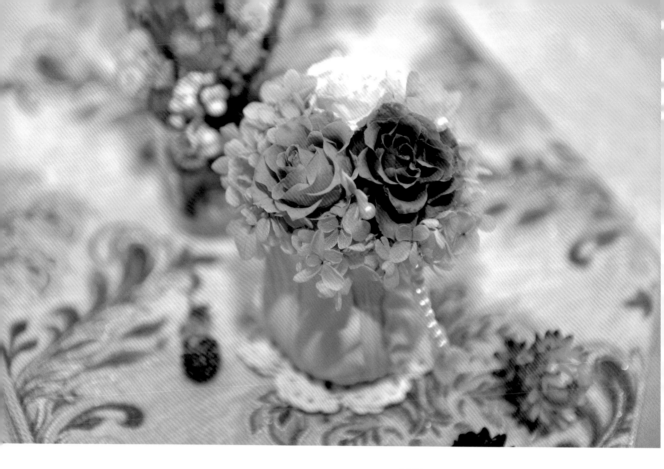

看似....
美人魚公主的眼淚
垂串成一行珍珠

人的一生
難免會遇上挫折
想要流淚的時候
先想
如何讓自己更堅強
那裡跌倒
就在那裡再站起來
做自己 莫忘初衷
相信世界依然是美好的....

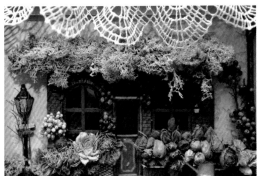

我將家佈置成花房

這裡有各式各樣的花材

鮮花

乾燥花

不凋花

永生花

仿生花

紗花

緞帶花

應有盡有

還有我的所有作品

歡迎好朋友進來參觀

喝杯茶！歇歇腳！

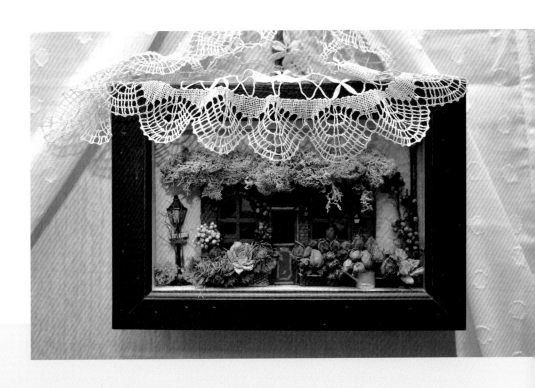

Chapter 2
童言花語

One　　花&娃的對話

Two　　自由的靈魂

Three　花現幸福

Fore　　蕾絲疊疊樂

Five　　當風華褪去&手作與放鬆和平衡

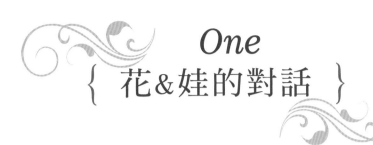

One
{ 花&娃的對話 }

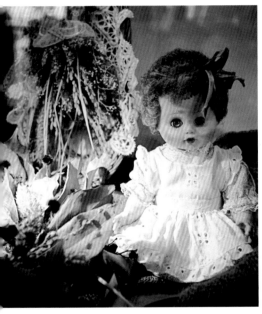

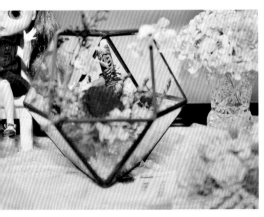

有一天花對娃說：

生命有長也有短

一朵花的生命雖然短暫

但是從含苞到綻放

都盡情的展現自我

從盛開到凋零枯萎

從不曾放棄過夢想

小娃兒

你們有著堅韌的生命

在小時候就有著對未來的憧憬

父母總是會問你長大後要做什麼？

你會說我要開飛機

你會說我要當太空人

去外太空找外星人

你會說我想要當醫生

你會說我想要當科學家

那麼多 那麼多的夢想....

等你長大之後－－實現....

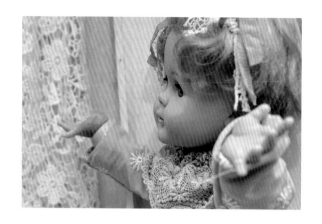

和花比起來

娃兒妳留在這世上的時間

還有你可以做的事情

都遠遠超過我

所以花好羨慕娃

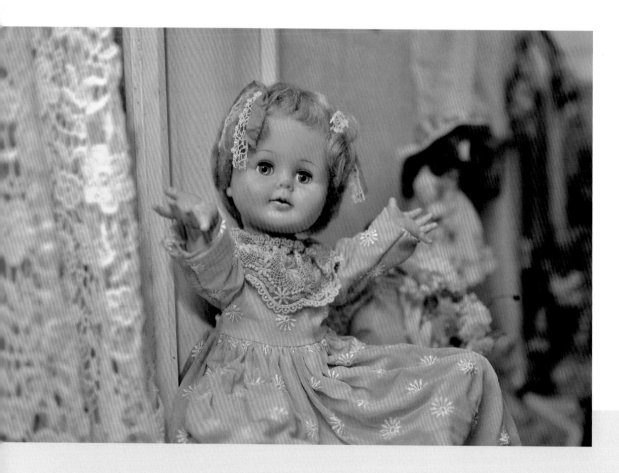

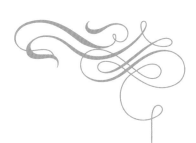

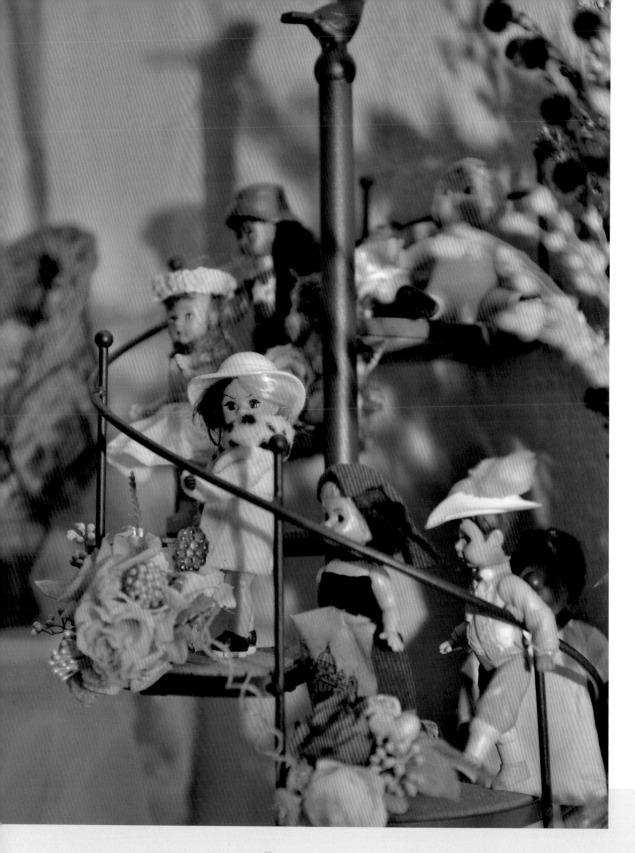

娃聽見了……

回答花說：

我們娃兒是小朋友的玩具

有時候我們會陪伴著小朋友長大

有時候小朋友不需要我們了

我們被擱在閣樓或者木箱裡

也有可能小朋友把我們轉送別人

最慘的是被丟在垃圾桶裡面

不管最後的際遇如何

在有限的時間裡

我們都想好好扮演自己的角色

帶給小朋友歡樂

陪伴他們度過快樂的童年

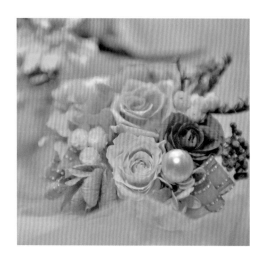

花兒　妳別擔心

我看過小朋友長大之後

她很喜歡花

會想盡辦法把花留住

從捨不得丟掉花

而學著把花倒吊著掛在風中

或把花埋進乾燥沙裡

或者用A劑 B劑泡製 再低溫風乾

將花製作成永生花、不凋花

這些方法都是為了把花的璀璨保存下來

至少讓花兒可以留住原來的風采

多停留在世上三、五年

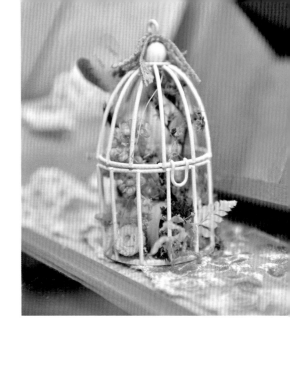

花對娃說：

對！娃兒

兩、三年後....

乾燥花開始脆化

不凋花漸漸褪去美麗的色澤

她們仍然呈現著不同的美

逝去了青春

風華依然存在

所有枯萎凋零的花

呈現著枯黃的色系

最後這些花還是回歸大自然

滋養著大地

得到了重生Reborn

每一次的輪迴

都不得預知自己成為什麼！

不管重生變成娃娃或是變成花

都將生生不息....

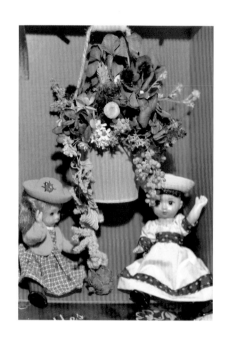

娃兒對花說：

花兒

我看見一顆顆的種子

被埋在土裡

經過一段時間長出嫩芽

不久又經歷著茁壯、開花、結果

那堅強的生命力

真是不簡單

花對娃兒說：

回收場有無數個娃兒

經過清潔、縫合、修補

換上新裝又成為人見人愛的娃娃

這改變豈不是叫作

「化腐朽為神奇」

真是百變娃娃！

這才是真的不簡單！

娃兒

等待 被欣賞 被讚美

只需要這樣

她就很滿足了

她心裡想著

只要主人願意留下我

我會一直陪伴著她

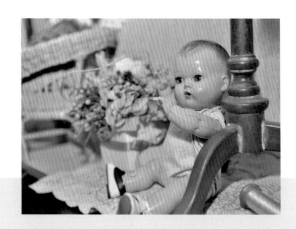

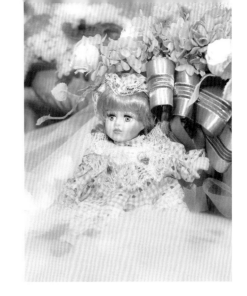

有一天....

一位喜歡收老件的男孩

遇見了花與娃兒

他愛不釋手的珍藏著她們

對著花與娃說

妳們永遠都是我的心肝寶貝

我的摯愛....

花與娃從此在男孩家住了下來...

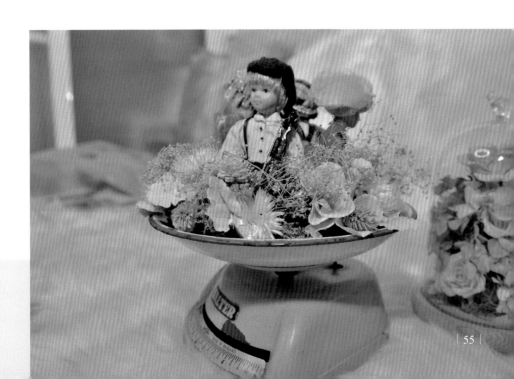

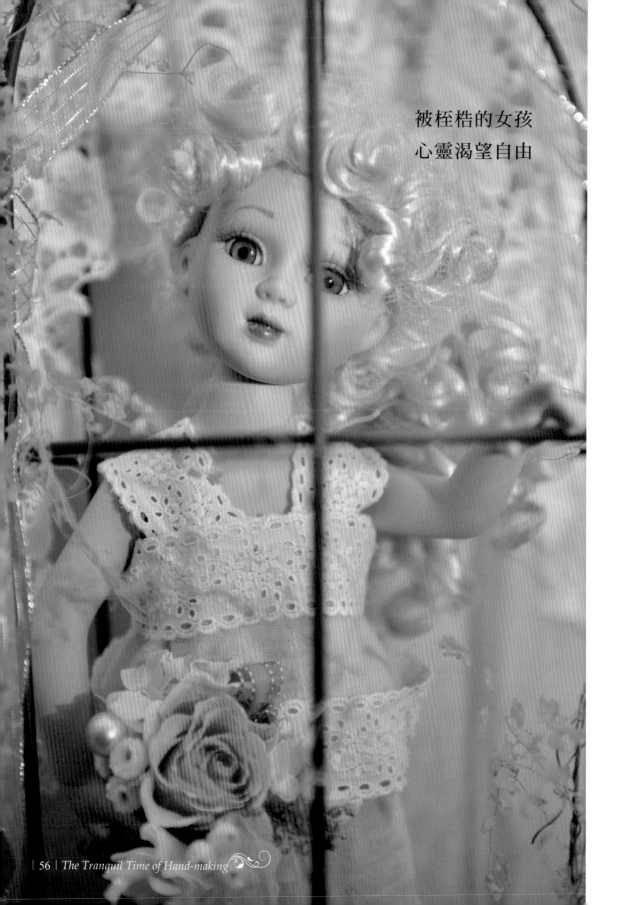

被桎梏的女孩
心靈渴望自由

Two
{ 自由的想像 }

美麗　何其有錯！
那渴望自由的靈魂

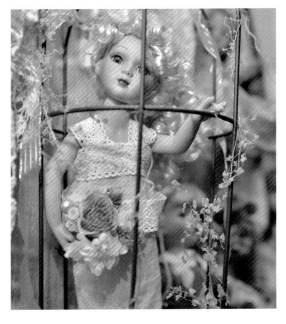

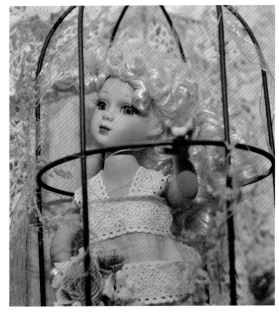

我們生存的世界

有時候像是一座座的囚牢

把我們深深囚禁

像是一隻圈養在籠中的鳥

飛不高、逃不了

我們內心都渴望著自由

想逃離生活的煎熬

卻總難以如願

只能在籠子裡望著籠外的世界

等待自由的那一天

可見自由是多麼的可貴！

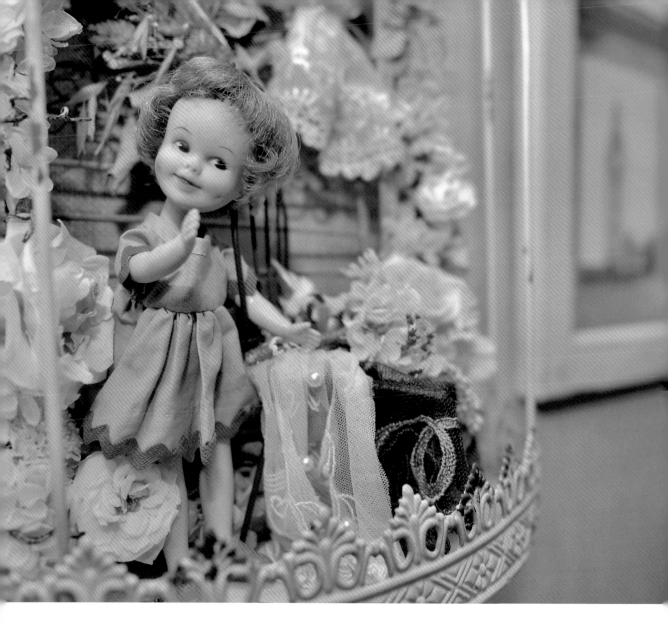

Three

{ 花現幸福 }

那專屬於

自己的秘密庭園

就是我家的露臺

歡迎來坐坐

來我家的露臺花園坐坐

那撲鼻的滿庭花香

讓您神清氣爽

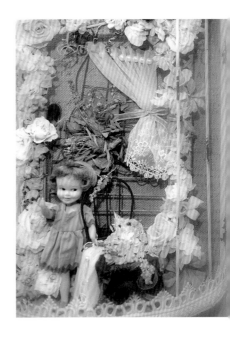

天使載著祝福來
健康喜樂滿行囊

Four
{ 蕾絲疊疊樂 }

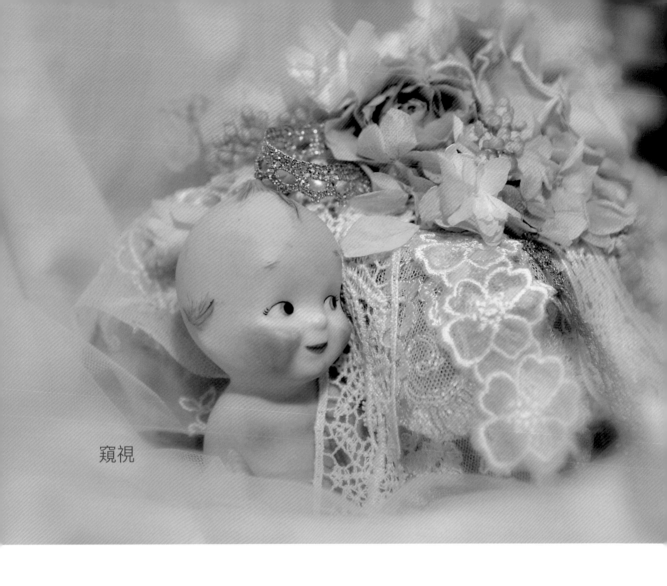

窺視

玩心粉重～
疊疊蕾絲花

{ *Preserved Flowers* }

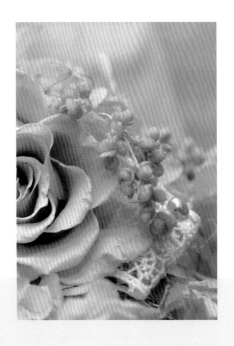

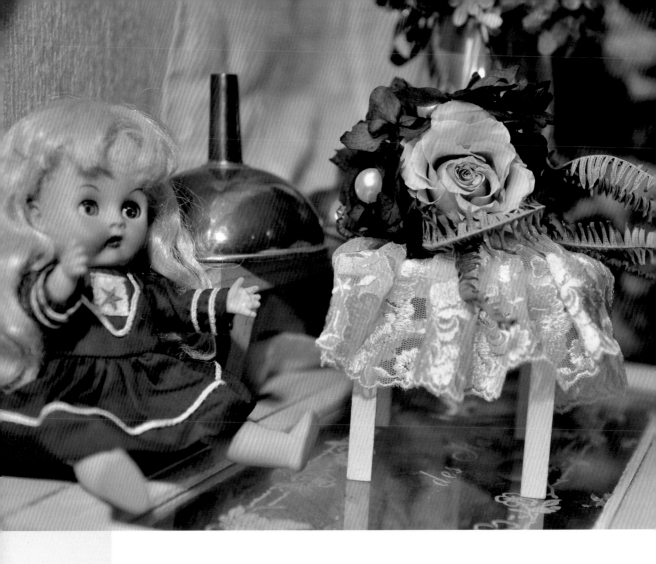

頭仰起來

眼淚就不會奪眶而出

眼睛往前看

心就不會迷戀過往

雙臂打開

生命就能迎向新未來

清澈的藍

鮮明的藍

和諧的藍調

低調的奢華與寧靜

尋找品味的生活

The Tranquil Time
{ of Hand-making }

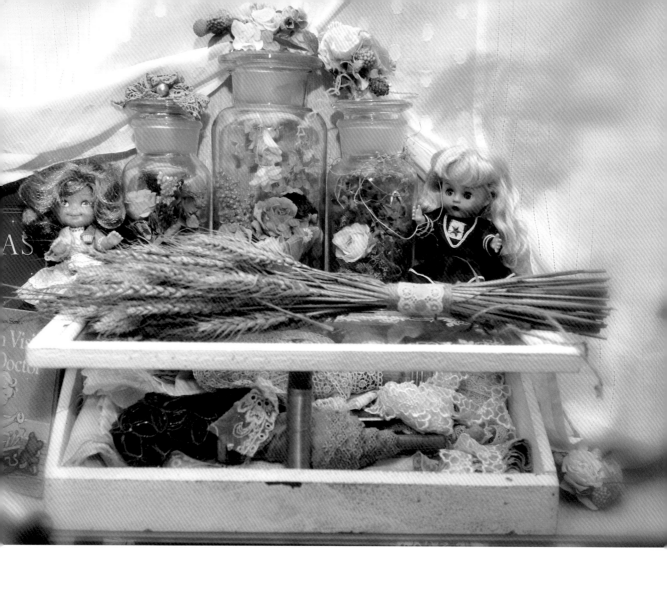

玩躲貓貓
躲進蕾絲百寶箱

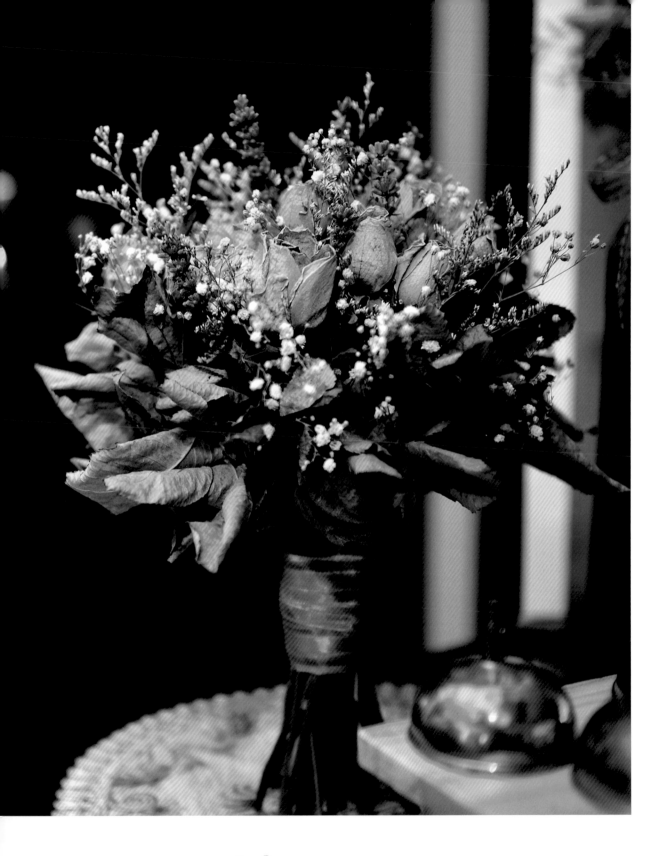

Five
{ 當風華褪去 }

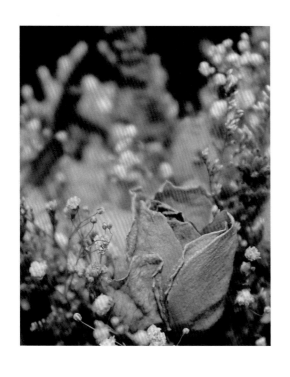

當風華褪去～

枝枯、葉老、褪色的黃玫瑰～

有種頹廢之美～

看似枯萎斑駁的容顏卻依然風韻猶存

這般令人不捨

彷彿回到初始

一片荒蕪　卻也豐富

在捨不得與不捨得之間

將頹廢之美佈滿內心世界～

讓那芬芳依然……

讓那寧靜依然……

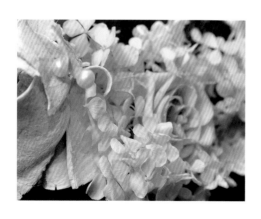

褪去翠綠

來到不知名的天地

孕育重生茁壯……

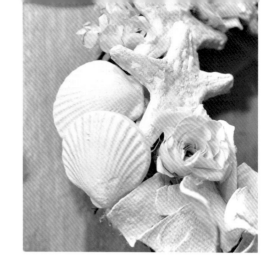

花說： 在這裡　很溫暖

秤說： 在這裡　有花香

燈說： 在這裡　不孤單

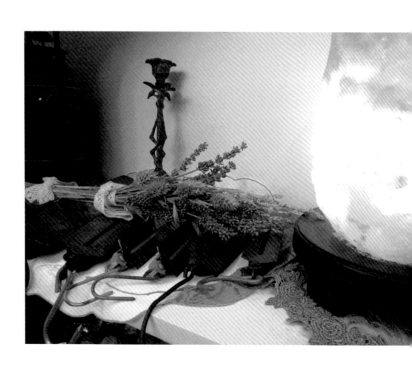

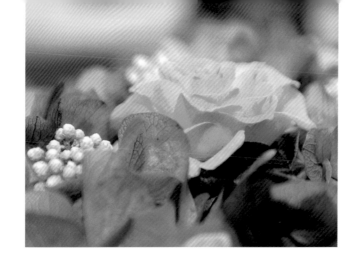

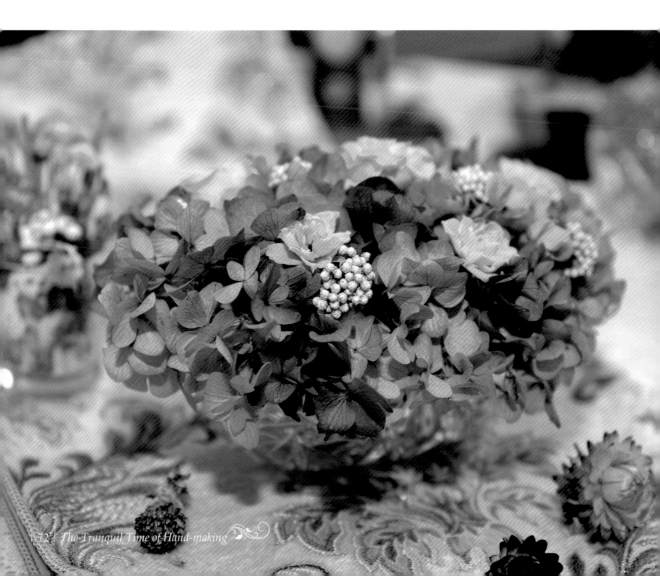

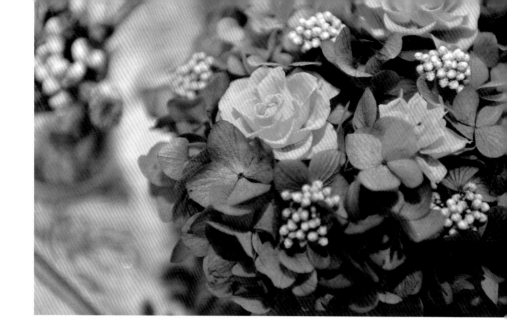

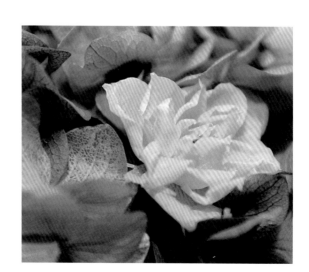

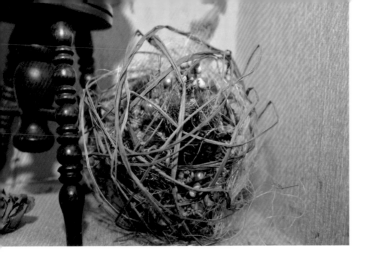

點一盞燈
我們一起來秤量
美麗的重量有多少？

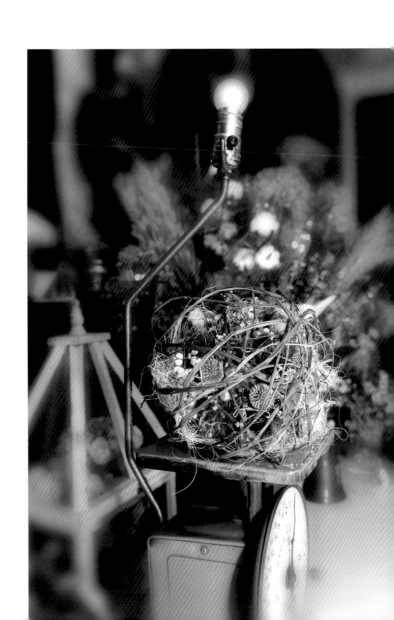

手作與放鬆和平衡
不凋花手作的好處

手作花藝課可以達到放鬆與平衡，手作是精細動作的一種訓練，其中剪、穿線、勾、折、撕、捏、綁都需要手部和眼睛協調才會流暢，在紓壓的部分其理論基礎是可以利用轉移注意力，緩解緊繃的情緒；於認知技能的培養是訓練空間定向、邏輯推理、抽象思考、記憶形成、專注等。所以說花藝課也是一種另類桌上遊樂(桌遊)。

體驗手作花藝團體課程時，可以減輕壓力、製造歡樂、拉近距離、提升心智、培養耐性、保護大腦加速反應、讓細微肢體平衡與穩定，也就是說手部肢體的靈活性需建立在穩定的基礎下，做到手指、手腕、手肘、肩膀之間平衡動力的練習。

課程中有歡樂、有笑聲；笑已被證實能刺激大腦釋放腦內啡(Endorphin)，帶來幸福、愉悅的感受，團體課程的歡樂是可期待的，若表現於外之成品達到美學的概念，則會有崇高之成就感；大腦運作的法則是「用進廢退」，透過手作花藝可鍛鍊腦力，擴展社交，延緩相關功能的退化，降低年長時罹患失智症的風險。

Chapter 3
花藝與音樂的迴旋

One 　　戀戀潘朵拉

two 　　花草裡的呢喃

three 　　用愛飛翔

four 　　浪漫玻璃心

five 　　老藥罐新生命

本章節可透過QR Code掃描聆聽歌曲音樂

（若掃描無法成功時，請備份更新手機設定或洽手機客服）

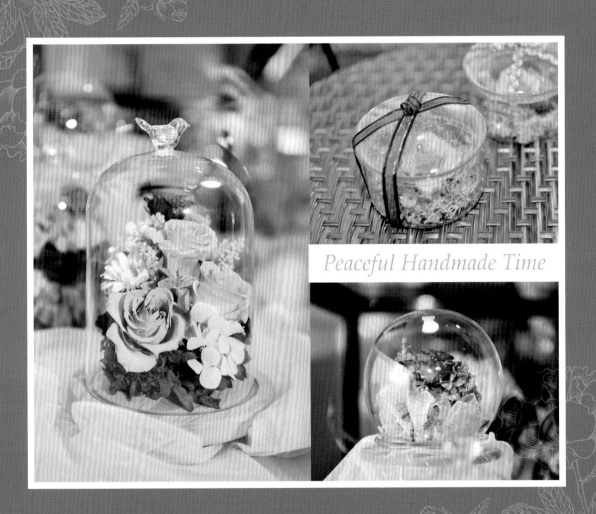

Peaceful Handmade Time

戀戀潘朵拉

戀戀潘朵拉　神秘的期待

古老的傳說　天神宙斯所創造

美麗耀眼如星光　只在黑暗中閃爍

落入凡間的寶盒　當它開啟的時候

揮灑繽紛的色彩　洋溢無窮的希望

心靈深處那扇門　當他敞開的時候

迎向幸福的未來　分送愛與喜悅

微風徐徐　微笑著

空氣中　瀰漫香醇的　智慧

潘朵拉　的寶盒　打開了

潘朵拉　的寶盒　打開了

送給妳　永遠的　愛與希望

愛與希望　愛與希望……

戀戀潘朵拉歌曲

One
{ 戀戀潘朵拉 }

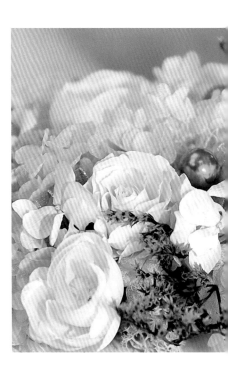

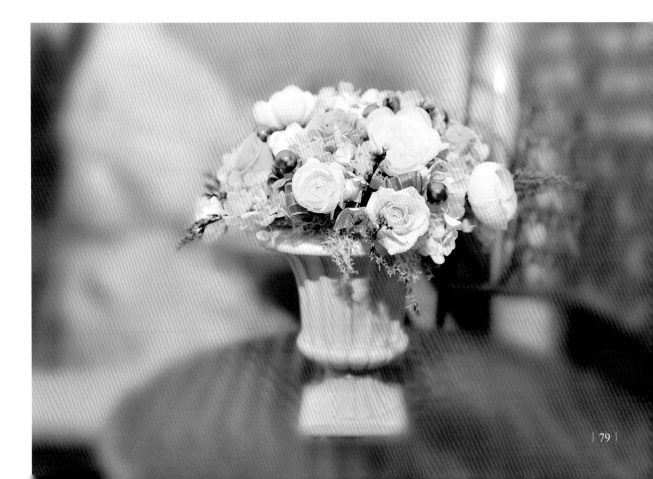

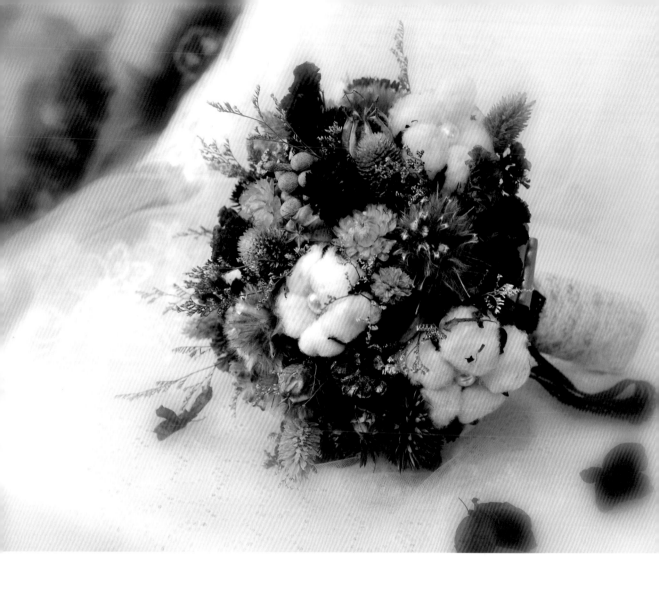

冬天與春天的浪漫音樂

潔白與鮮艷的組合

聚集冬天與春天的浪漫...

捧花不一定是新人才拿

只要有一個好天氣！好心情！

妳可以穿上一件浪漫的長洋裝

手捧著花朵到田埂上去拍照

留下滿滿美好的回憶！

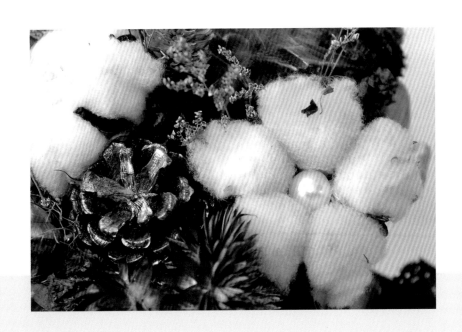

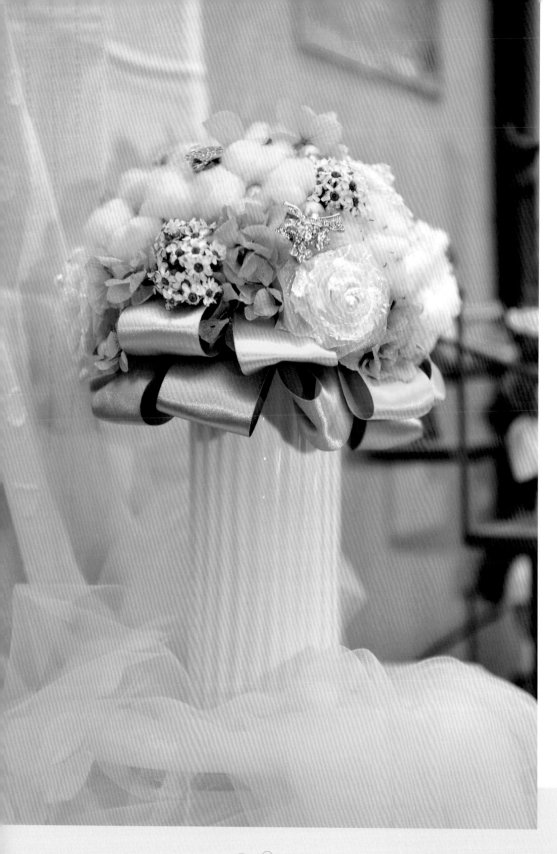

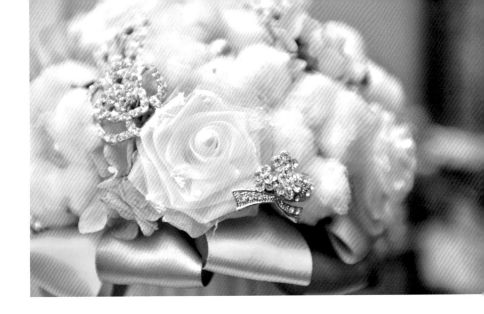

愛手作

接觸大自然之美

活化生命力

與花草為伍

擁有綺麗心情

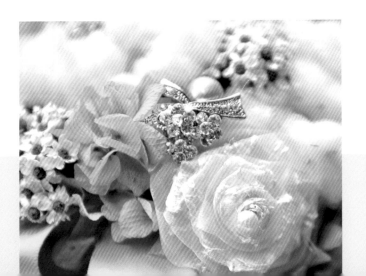

大自然之美音樂

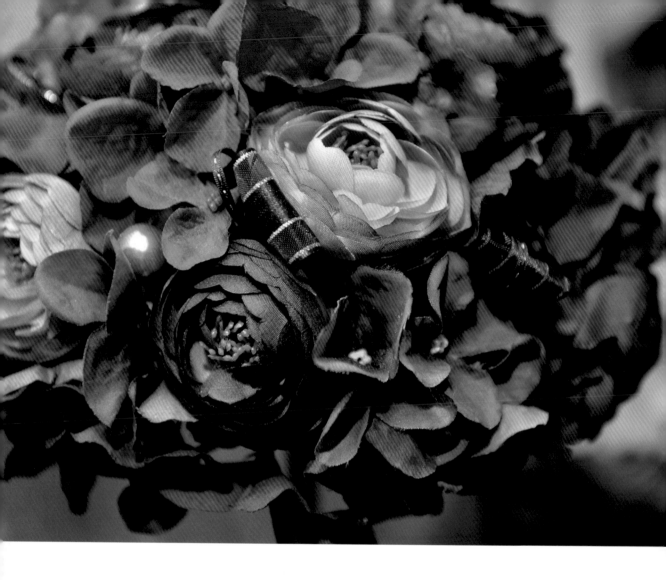

{ 仿真花作品 }

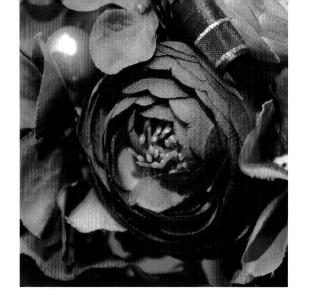

仿真花的素材
花色樣式很多
價格平易近人
保存時間更長
堪稱物廉價美

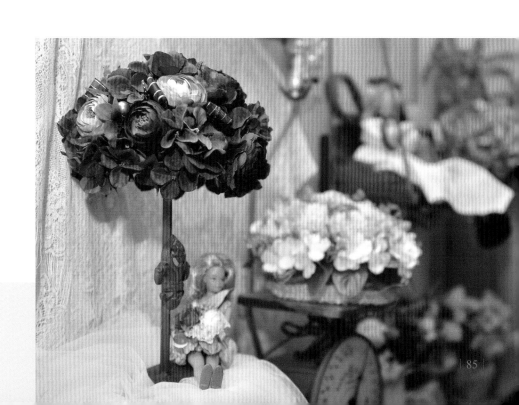

{ 仿真花作品 }

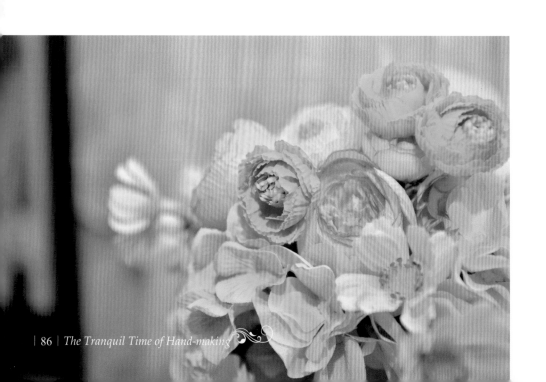

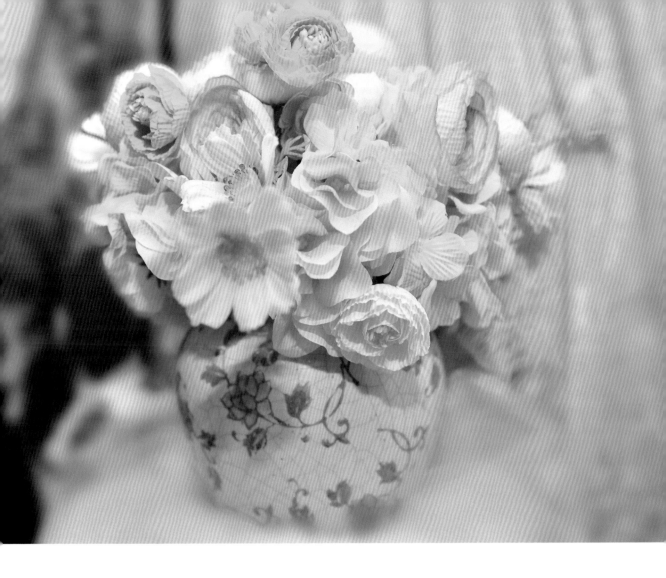

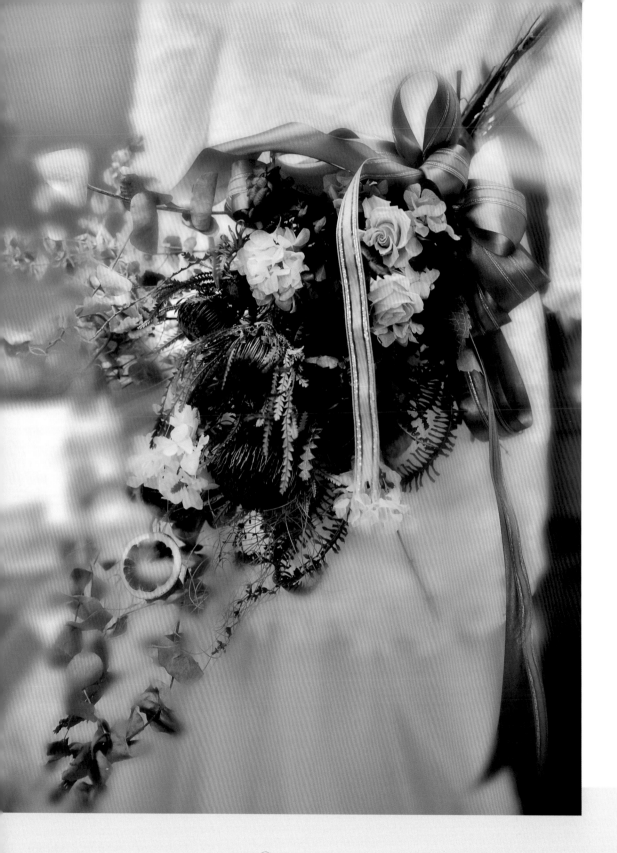

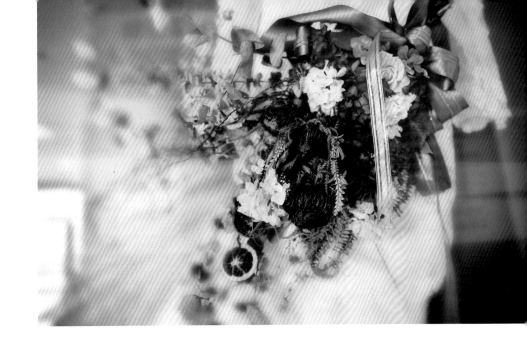

Two
{ 花草裡的呢喃 }

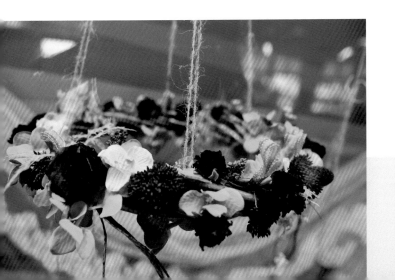

花草裡的呢喃音樂

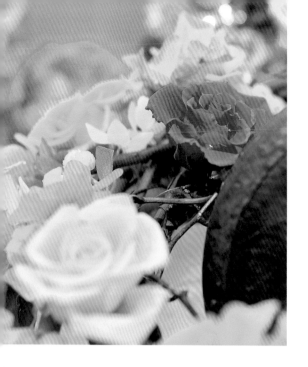

情人碼頭

阿公時代的新打港

个排仔抓魚靠大海

遠洋漁船的討海人

無眠無日打拼為將來

漁村和漁船有淡薄舊

懷念和溫暖猶原有

時間一天一天過

希望相隨鳥兒雙雙飛

綠色的海洋 南台灣的西海岸

美麗的漁港 現代的海上樂園

金色的太陽 閃閃爍爍照海上

黃昏的港邊 情人相伴在身邊

情人碼頭 情人的歌聲最迷人

情人碼頭 情人的笑容最迷人

情人碼頭 情人的歌聲最迷人

情人碼頭歌曲

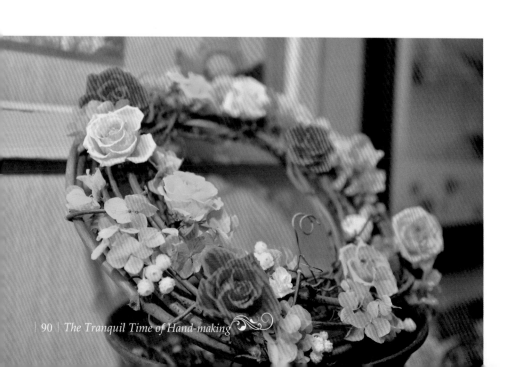

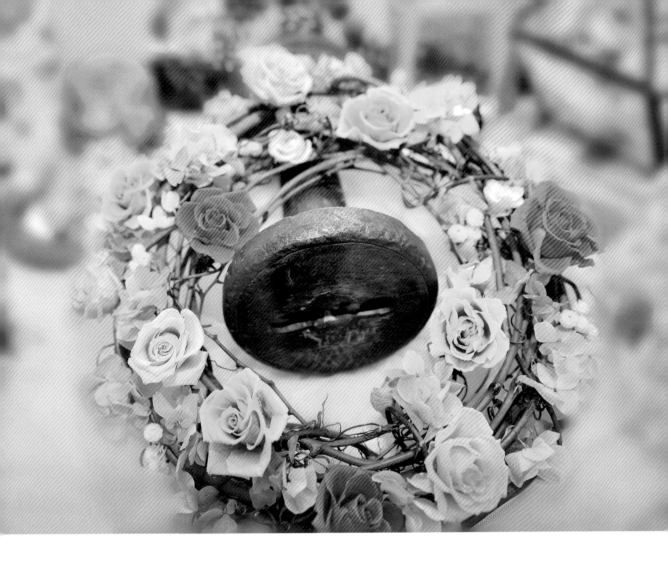

老線軸上架著層層纏繞的藤圈
藤圈上的玫瑰花美麗的綻放著
象徵千萬年的輪迴
在過往的年代裡
老線軸的主人早已不在
留下不為人知的古老故事
在不同的時空中
努力的串起前世與今生
傳承不同世代的生命力量

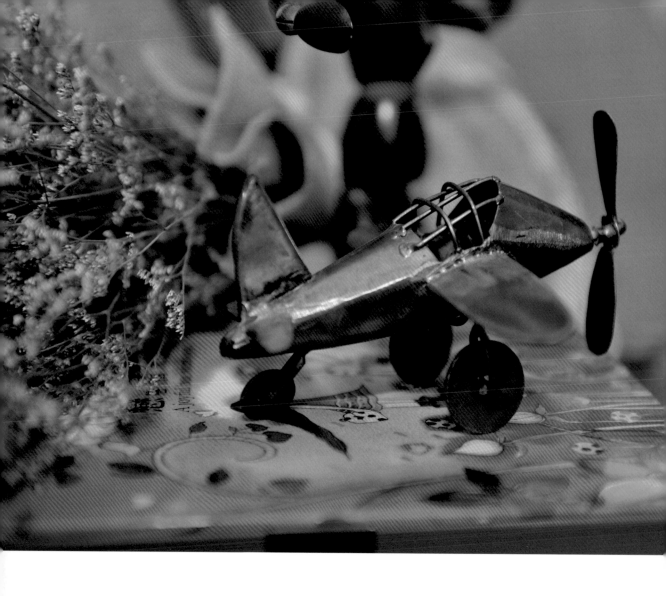

Three
{ 用愛飛翔 }

用愛飛翔

你想擺動翅膀飛　　去看美麗新世界
勇氣可嘉的模樣　　努力飛向新希望

有您陪伴和關懷　　世界看來更美好
人間溫情在身邊　　美麗願景會實現

你想暫時歇一歇　　想像翱翔的感覺
看你飛得並不遠　　相聚無怨又無悔

累了倦了不想飛　　你會陪在我身邊
折翼飛翔很費力　　我會一次一次再努力

環繞世界不容易　　只想擁有小天地
縱然是荊棘遍地　　也會變綠草如茵

美妙歌聲一起唱　　美麗世界一起看
不灰心也不放棄　　一起努力向前進

用愛飛翔歌曲

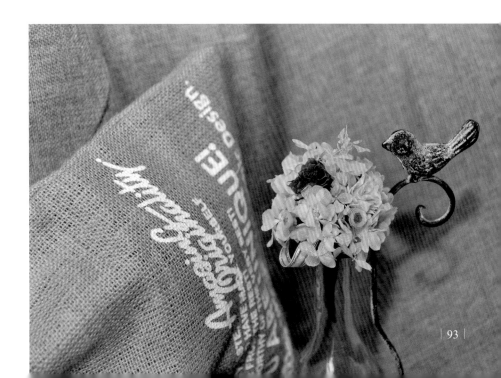

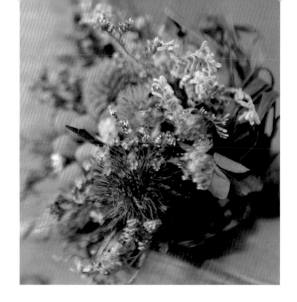

俊挺的木馬
背上了花兒
躍過2020～
消逝了蹤跡
灑落了～
滿地的香澤...

馬兒奔騰帶著我飛翔去～

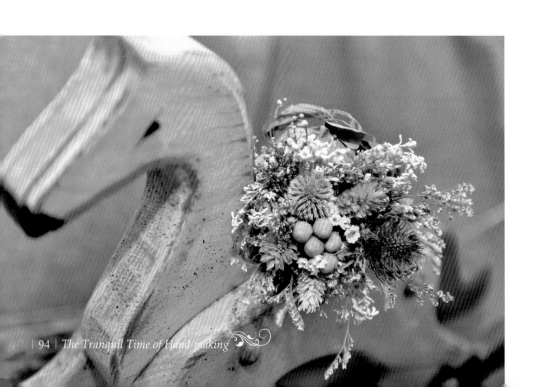

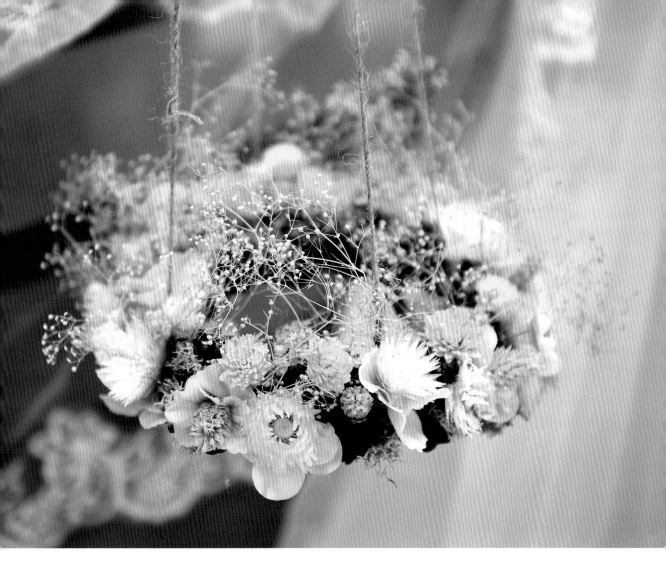

早安音樂

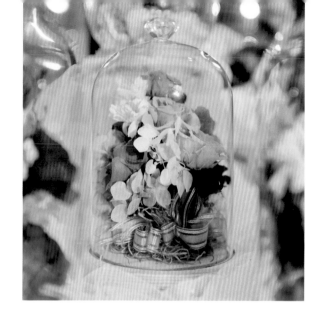

Four
{ 浪漫玻璃心 }

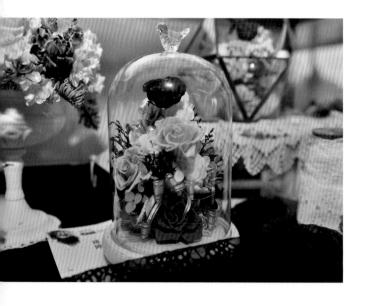

責任

玻璃和永生花一樣脆弱

經不起壓擠、碰撞

玻璃不碎裂

永生花就不會變形

玻璃罩的細心呵護

留住永生花的魅力與嬌羞

兩者相互依存、自來美麗

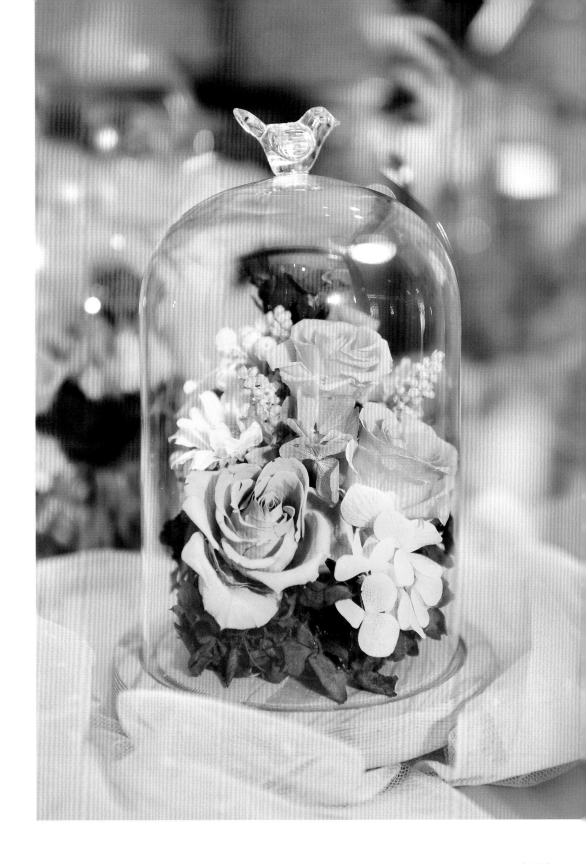

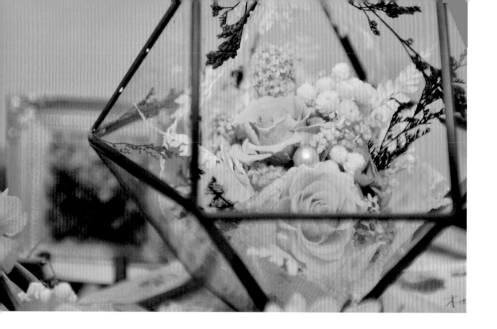

生命給了你什麼...

你接受了...

這就是幸福...

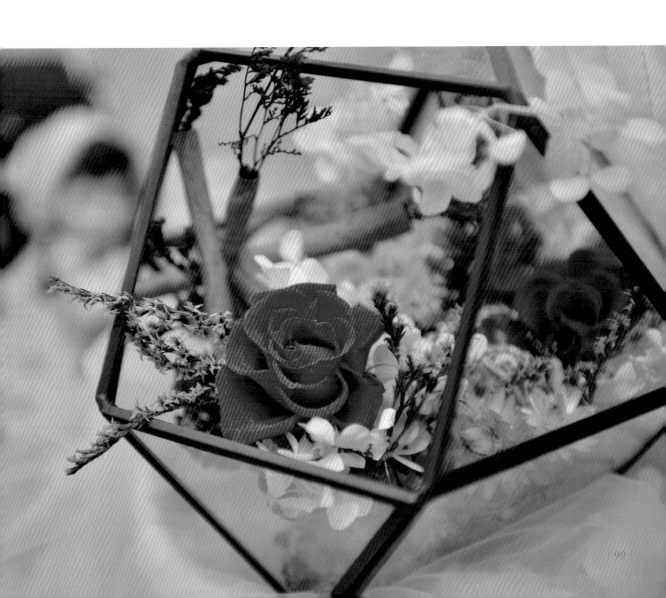

Five

{ 老藥罐新生命 }

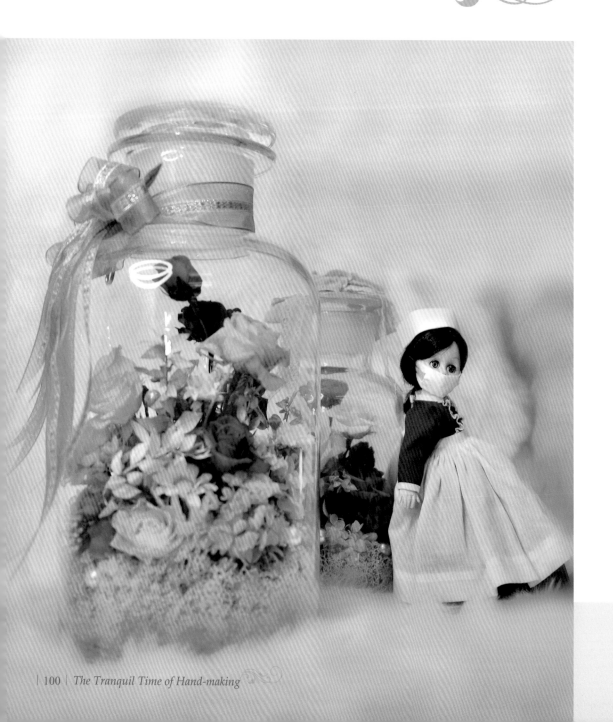

在撰寫本書時

正逢COVID-19疫情期間

為紀念這段生活受到嚴峻考驗的時期

加入戴著口罩的南丁格爾娃娃

在此向這段時間堅守崗位

日夜辛勞的醫事人員致上深深敬意

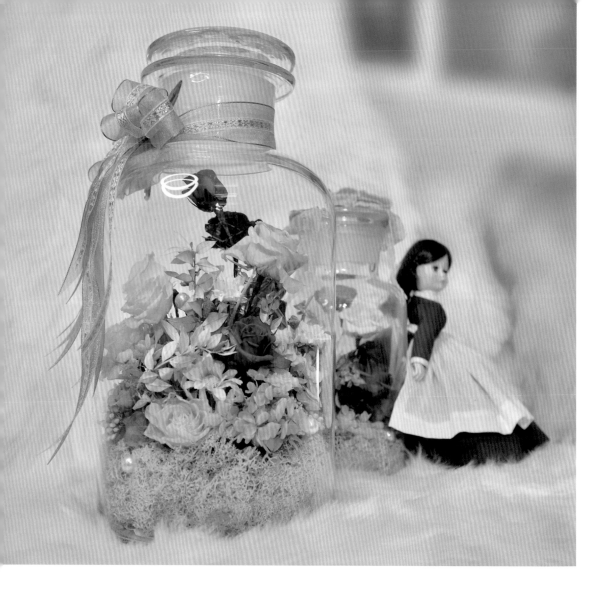

與醫師的約定

在進入手術室之前

我和醫師約定好

在手術後醒來的第一時間

要知道手術的結果

所以希望醫師在我醒來前

在我手掌心畫下記號

綠繡與朱槿的家音樂

我跟醫師說：
手術如果正常，就劃一個○
如果是惡性的，就劃一個✗

可是
當我醒來的時候
我的手心並沒有任何記號

心想
一定是醫師忘記了幫我畫記號

回到病房
第一件事是急著問醫師結果

侯醫師說他並沒有忘記
手術結果不是○也不是✗

是0期
本來想在我手心上劃一個三角型 △

16年了... 我珍惜每一個日子
感恩　慶幸能提早發現
謝謝侯院長當時為我診治
也謝謝張院長當時成為我的心靈導師
這些日子以來
三角形已經用愛心、耐心、恆心
畫成了一個圓

未來的日子裡
希望這個圓繼續擴大
幫助更多的朋友
走過辛苦的治療期
迎向幸福的未來

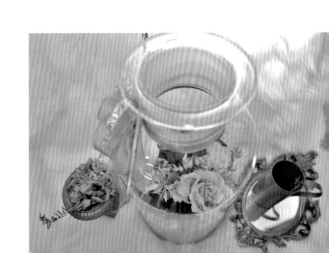

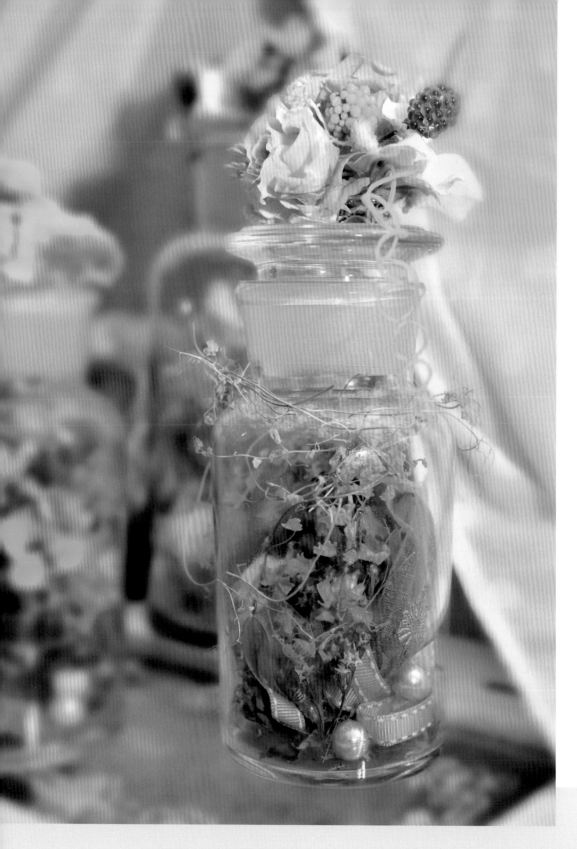

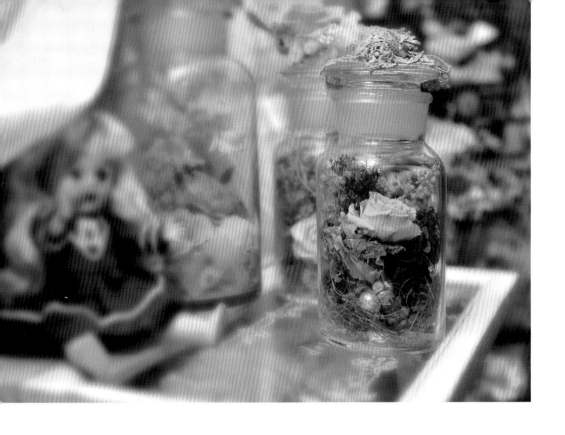

花若盛開

蝴蝶自來

蝴蝶不來

等蜜蜂來

蜜蜂不來

等風兒來

對花說話

她會開得更好

美麗的花語

值得細細思量

南方故鄉音樂

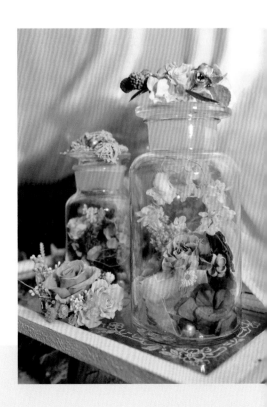

Chapter 4
圓圓與圈圈

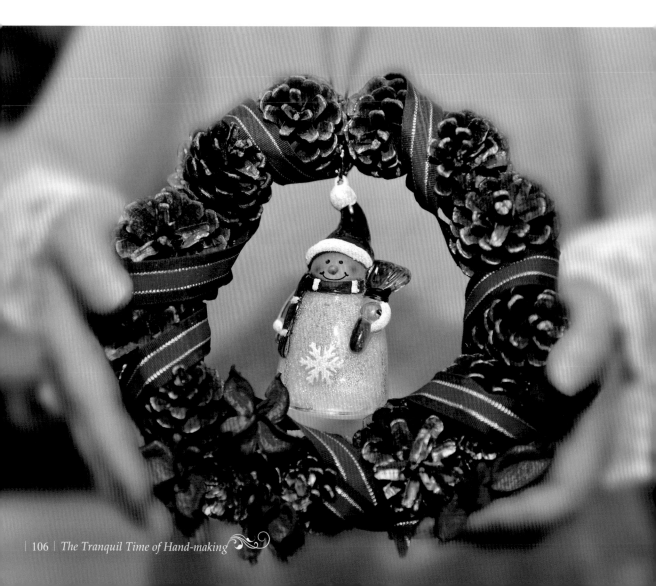

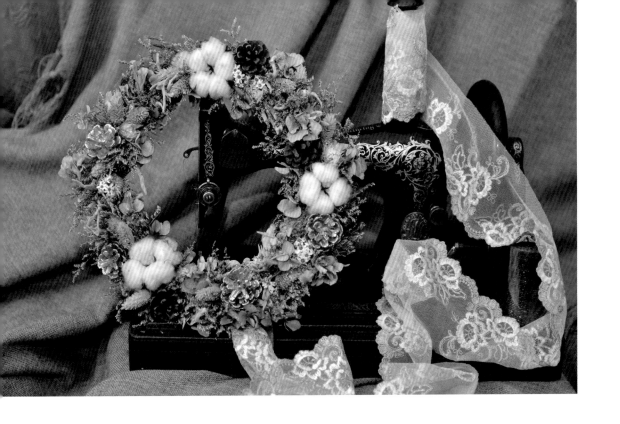

{ 乾燥花材質花環 }

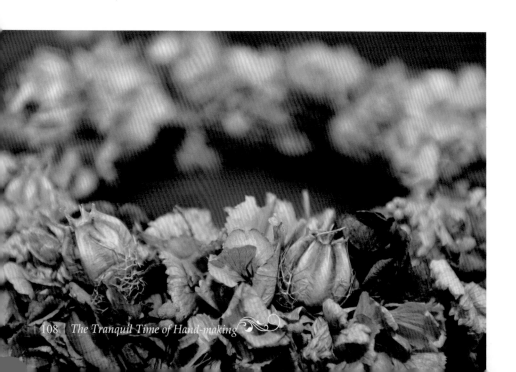

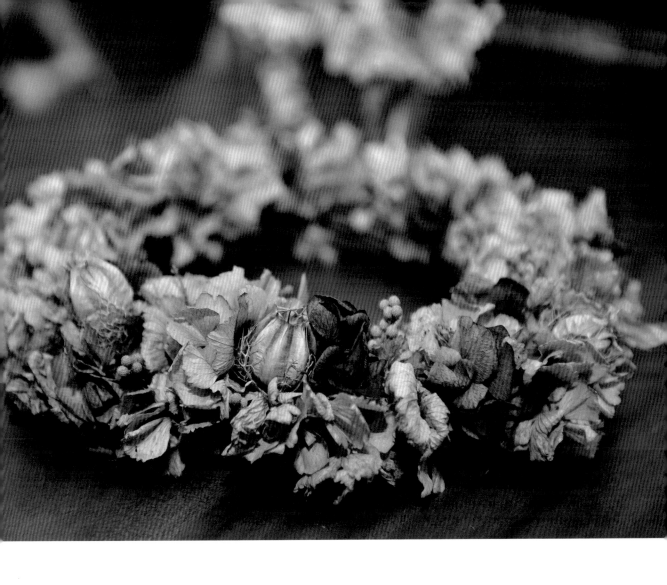

{ 乾燥花材質花環 }

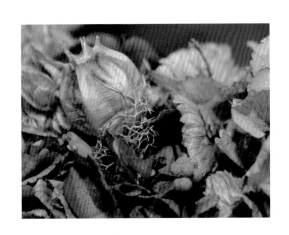

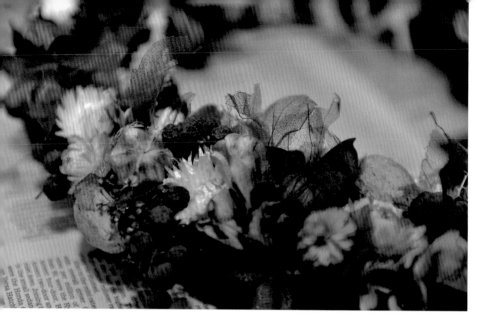

{ 異材質做結合 }

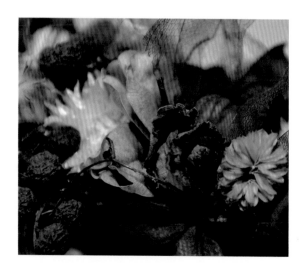

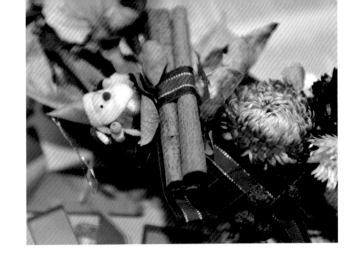

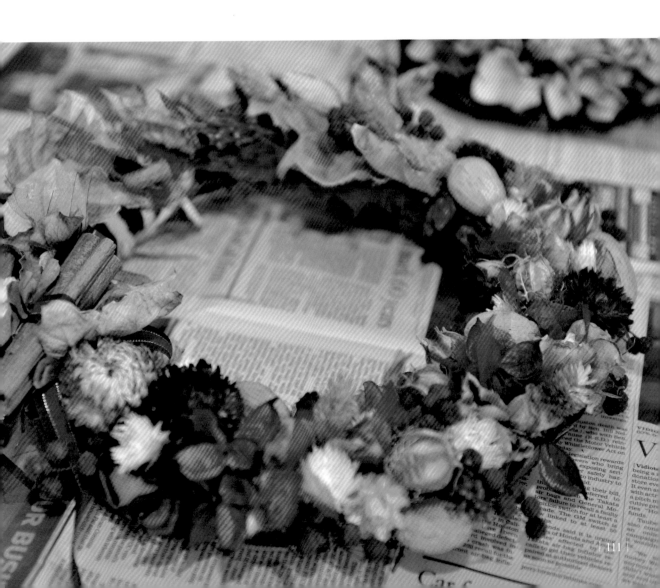

{ 乾燥花材質小花環 }

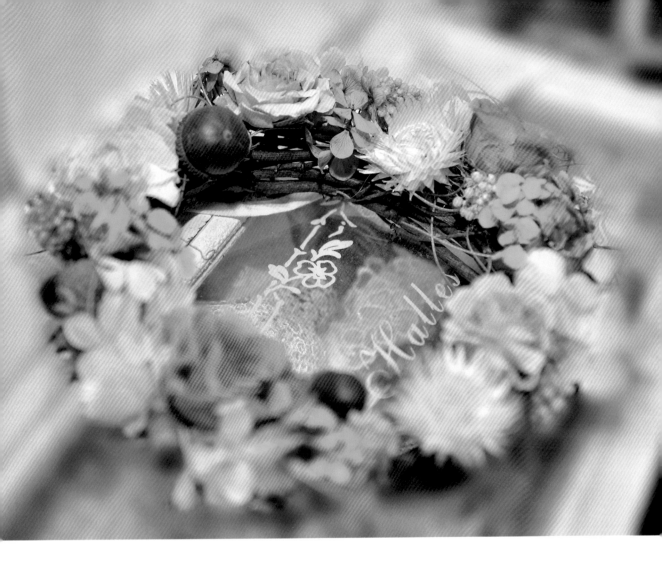

{ 永生花材質花環 }

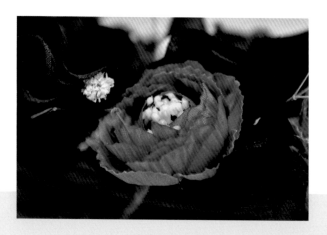

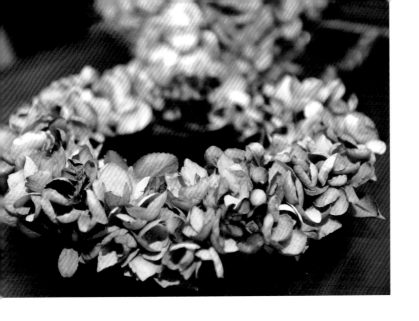

{ 仿真花材質花環 }

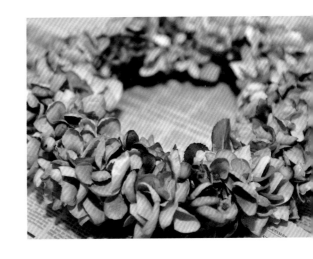

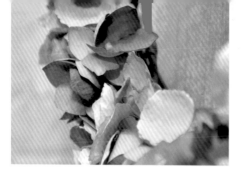

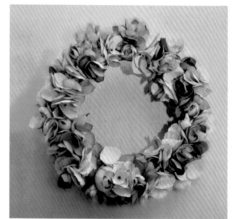

{ 仿真花材質花環 }

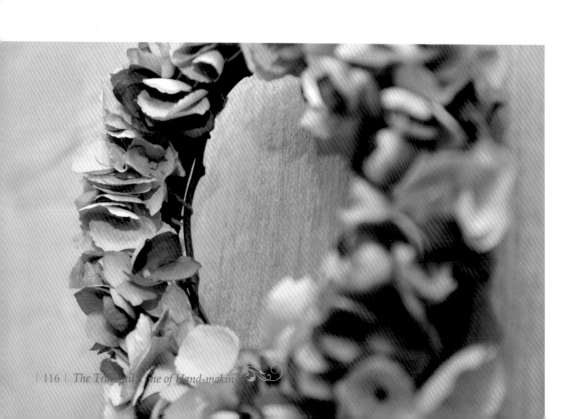

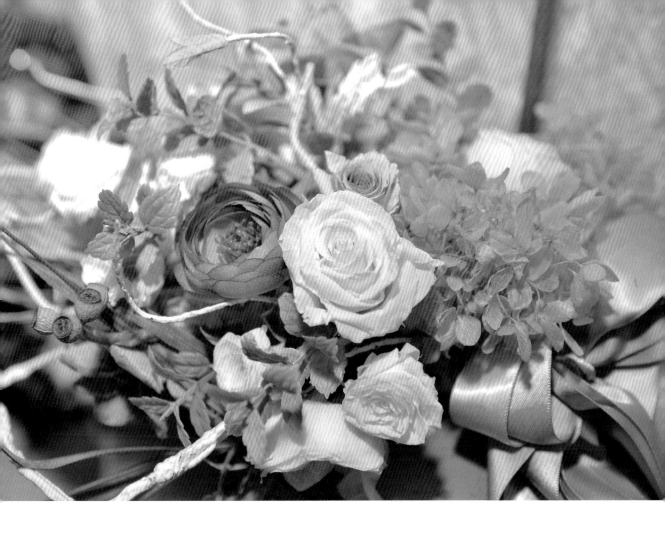

{ 複合材質花束 }

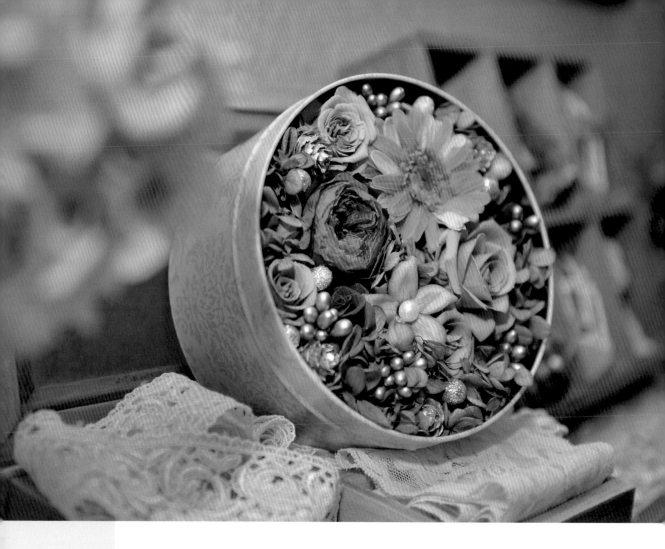

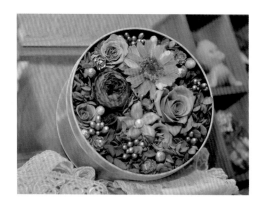

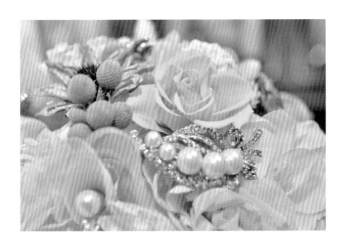

{ 複合材質花束 }

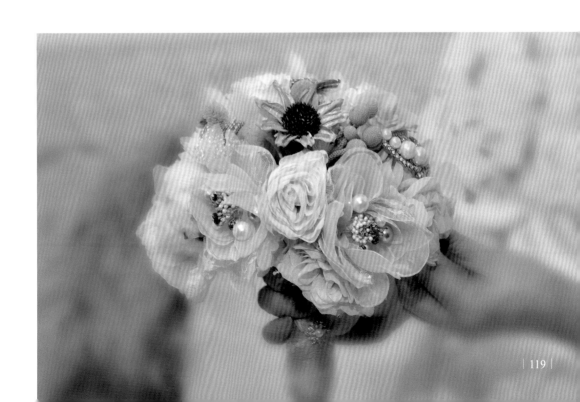

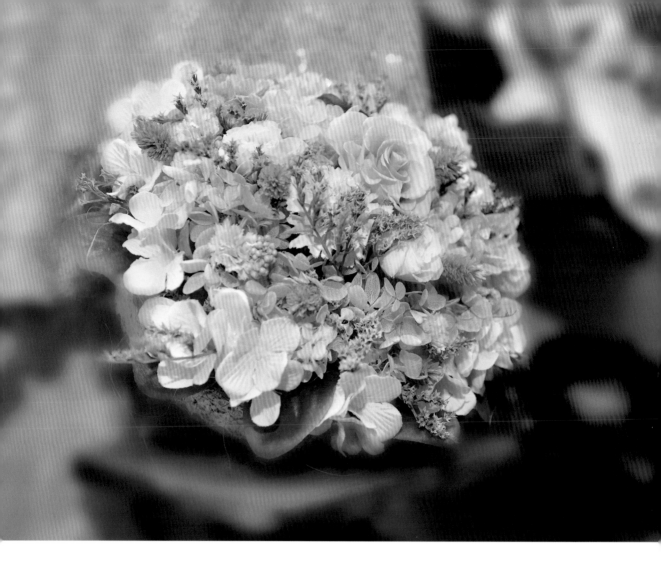

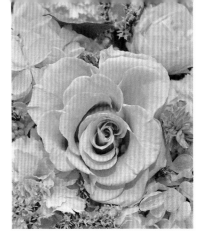
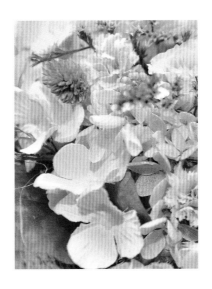

{ 複合材質結合花盤 }

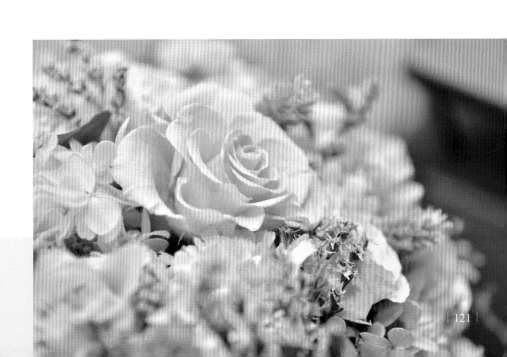

Chapter 5
開始行動

在你開始動手準備做永生花的時候,
要先準備好工具、材料及花器,
花材選用最多的是繡球花和玫瑰花,
玫瑰的品種、顏色、種類、尺寸有很多的選擇,
譬如說有庭園玫瑰和大玫瑰、小玫瑰,
而常用的玫瑰尺寸有8輪24輪18輪或迷你玫瑰不等,
除了繡球花與玫瑰,還會搭配其它花材的使用,
如米香、臘菊或乾燥花、人造花、珠子等做搭配,
應用永生花基本技法做配色、組合及固定,
當作品完成的時候,選擇一個適當的位置擺放,
寧靜、隨興的創作作品,可以為你的環境佈置加分、
增添藝術氣息,也讓自己、抒發壓力、放鬆心情....

工具

剪刀、捏子、刀片、鐵絲剪、尖嘴鉗、熱熔膠槍、熱溶膠、小墊子、
白膠、鐵絲、花藝膠帶、麻線、緞帶、乾燥海綿、工具盒、置物盤

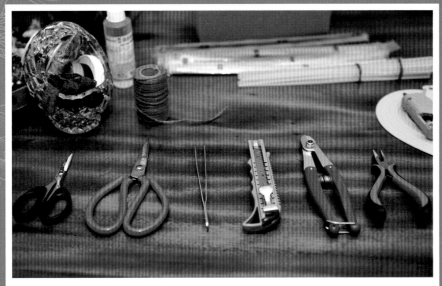

The Tranquil Time of Hand-making

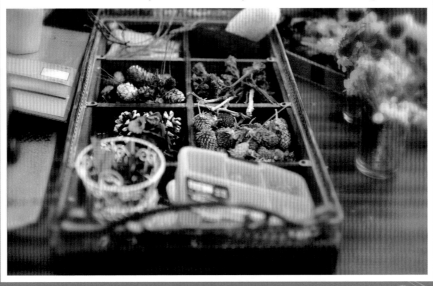

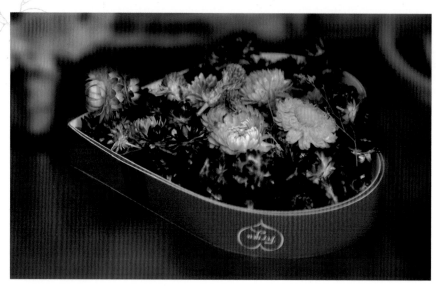

The Tranquil Time of Hand-making

後記

云云....

關於我的壓箱寶–老件、古董、娃娃、花藝...

為什麼我喜歡這些東西，

這要從我小時候說起，

小時候我很喜歡扮家家酒，

還有設計遊樂場，

讓小朋友來買票玩遊戲，

每次玩得很開心，

卻都忘記事後收拾東西。

最後就是被媽媽懲罰，

最嚴重的是....

媽媽拿著藤條，我跑她追，

媽媽說：我是老大不能教壞弟弟妹妹，

要有責任感，收拾乾淨，

當時我還小！

真的不知道什麼叫「責任感」！

小時候家裡經濟不是很優渥，

所有辦家家酒、

還有遊戲的道具，

都是撿來或利用家裡的東西，

組裝一下就像了，

可以玩很久也很開心，

這也是我長大後喜歡玩變變變及收藏的由來....

以前扮家家酒，是去撿菜市場清掃後，

放在廣場一籠一籠即將被丟掉的菜，

那時候我不敢去市場撿菜，

都是叫妹妹去的，

現在回想那時候....

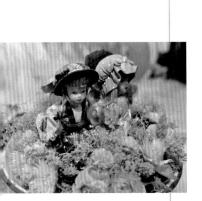

曾經和弟妹們的對話是....

大姊：我不敢去撿都叫你們去。

大妹：我有去撿好幾次！為什麼妳不敢去撿？

大姊：我太大了！怕別人笑！

大妹：我猜也是！因為妳看起來不是小朋友！

小妹：家家酒我也很愛玩，我應該很喜歡賣鹹菜吧！

大姊：還到頂樓曬魚翅場的地上撿阿公掉下來的魚翅屑泡湯，假裝燉魚翅湯。（小時候阿公做魚翅生意）。

大妹：還有想到遊樂場的遊戲，就是用竹籃做搖搖樂。

大妹：那個搖搖樂還搖到床底下，有點髒髒的地方。

大姊：有！都是在阿公房間，怎麼搖進去的？

大妹：那邊是架高的榻榻米床，晃一晃…就會被晃進去底下！

小妹：哈哈！我也記得搖搖樂。

小弟：我不記得了，那時候太小了！搖搖樂？是用棉被搖嗎？

大妹：是人坐在用裝貨的竹籃子裡，中間撐一支竹竿，竹竿兩頭有人握著，然後自己搖動。

大姊：還有在媽媽房間用大被單做舞台布幕，我們身上裹著長長毛巾被，當晚禮服，像巨星登台歌唱…^_^

大妹：還有利用樓梯當公車，自己畫車票訂一本，由樓梯前的木柵門上車…扮乘客的人身體要故意搖晃表示路途不平巔簸。

大妹：不過大家最想扮車掌，背著包，可以吹哨子又可以用媽媽拔雞毛的夾子剪車票。

小弟：這我小學也帶傑議表哥他們玩過，哈…

大姊：我有玩嗎？感覺年齡有一段差距。

小弟：我有玩過，印象頗深的，大姊可能沒玩過，當時似乎是三姐當家！

小時候太愛玩扮家家酒了，總喜歡有很多東西可以佈置或擺飾，長大後莫名喜歡收集老件、古董、娃娃、做花藝...
當自己在工作中力求完美而無法放鬆時，
才真正感受到，也許這就是小時候媽媽說的責任感！

此時總是特別懷念小時候扮家家酒的童趣時光
而現在呢？自己喜歡什麼？
其實凡是自己喜歡的？就去做！讓自己開心，
凡是新的學習都會有一段磨練的過程，
這些過程所產生的結果，
不管是一個作品或一種概念，
都是屬於自己獨一無二的收穫，
只要有決心是不難擁有的…

學習的過程會變成一種習慣，
做自己喜歡、有興趣的事情，
可以陶冶性情　抒發壓力　放鬆心情，
使自己具有更大的能量去應對所有的事情。
說到「責任感…」，
除了是做事的態度，
應該是說　讓自己隨時處於最好的狀態，
這也是一種負責任。

說到這…我的壓箱寶呢！
老件、古董、娃娃、花藝…
在每一場展出之後又將會到那裡去呢？還需要增加那些作品呢？

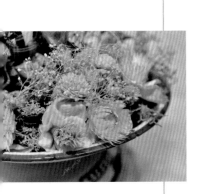

云云….
我在想…我會想…我會實現～
花與娃的對話一直延續？
喀擦..我都記錄下來了！
因為有夢想，心裡一直是踏實、豐富的…
沉潛是另一種形式的出發，
有能力者隨時都能浮出水平面，
祝福您　在休息狀態的朋友們，
希望您在下一站發光發熱，
謹以此書紀念我沉潛的那段時光。

國家圖書館出版品預行編目(CIP)資料

寧靜の手作時光 / 郭瑩璬作. —— 初版. —— 高雄市：
吾皇多媒體行銷, 2020.11
128面；19x24公分
ISBN 978-986-90408-4-6(平裝)

1.花藝

971 109016113

寧靜の手作時光

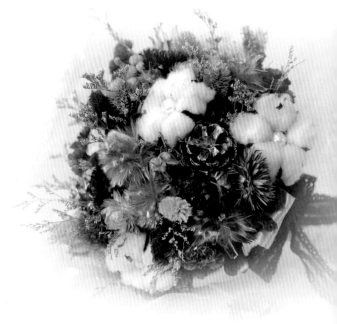

作　　者｜郭瑩璬
發 行 人｜吳東龍
出 版 者｜吾皇多媒體行銷有限公司
地　　址｜高雄市左營區重文街71號1樓
電　　話｜07-3502366
傳　　真｜07-3483809
文字潤稿｜張建文 / 王紀青 / 詹詠翔 / 柯佳宏
詞曲創作｜郭瑩璬
演　　唱｜郭瑩璬
編　　曲｜周志宏
鋼琴演奏｜劉茜華
設計總監｜深邃眸子 / 黃雅蘭
攝　　影｜深邃眸子 / 黃雅蘭
美術編輯｜眸子視覺商業設計
印 刷 廠｜吾皇多媒體行銷有限公司
網　　址｜http://www.qdede.com.tw
電子信箱｜my.throne@msa.hinet.net

初版一刷｜2020年11月
定　　價｜450元
匯款帳號｜新光銀行103-0365-50-120969-5吳東龍

代理經銷/白象文化事業有限公司
401台中市東區和平街228巷44號
電話:(04)2220-8589
傳真:(04)2220-8505